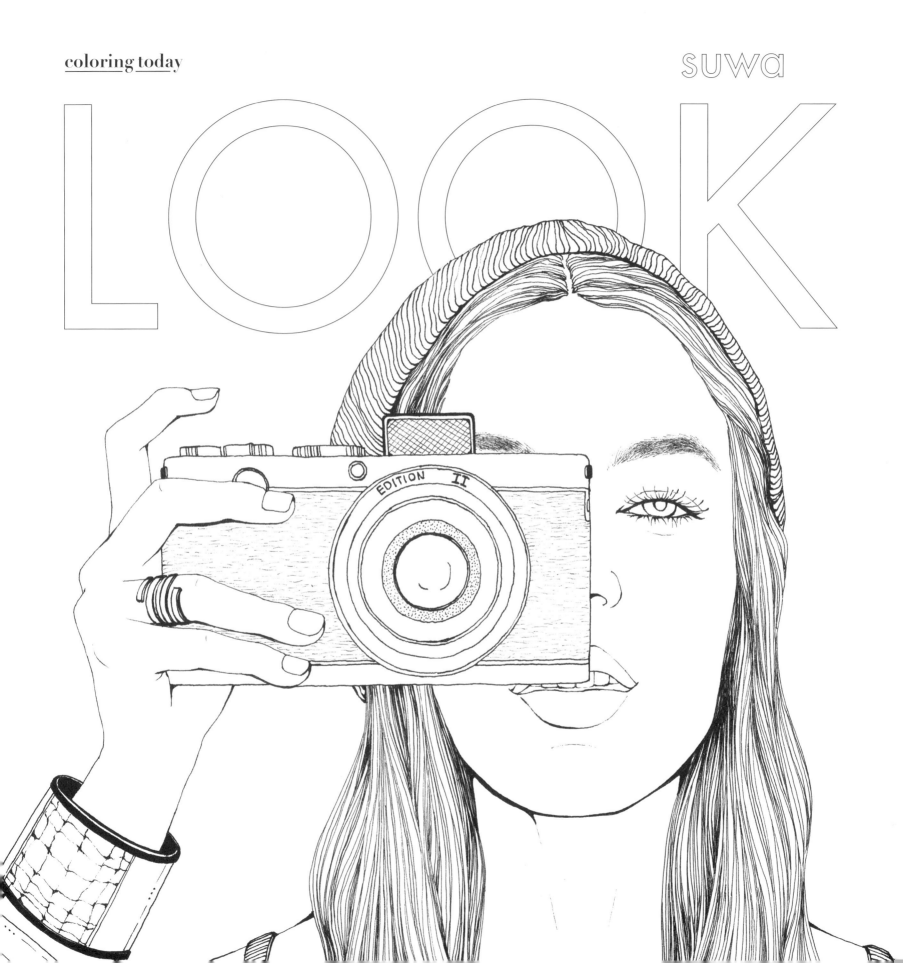

coloring today

suwa

LOOK

LOOK 룩

2015년 5월 22일 초판 발행 ❍ 2016년 3월 10일 8쇄 발행 ❍ 지은이 수와 ❍ 펴낸이 김옥철 ❍ 주간 문지숙
편집 김한아, 민구홍, 강지은 ❍ 디자인 안마노, 이소라 ❍ 마케팅 김헌준, 이지은, 정진희, 강소현 ❍ 인쇄 한영문화사
제본 SM북 ❍ 펴낸곳 (주)안그라픽스 우10881 경기도 파주시 회동길 125-15 ❍ 전화 031.955.7766(편집)
031.955.7755(마케팅) ❍ 팩스 031.955.7745(편집) 031.955.7744(마케팅) ❍ 이메일 agdesign@ag.co.kr
웹사이트 www.agbook.co.kr ❍ 등록번호 제2-236(1975.7.7)

이 도서의 국립중앙도서관 출판예정도서목록(CIP)은 서지정보유통지원시스템 홈페이지
(seoji.nl.go.kr)와 국가자료공동목록시스템(www.nl.go.kr/kolisnet)에서 이용하실 수 있습니다.
CIP제어번호: CIP2015013485

ISBN 978.89.7059.803.1(03600)

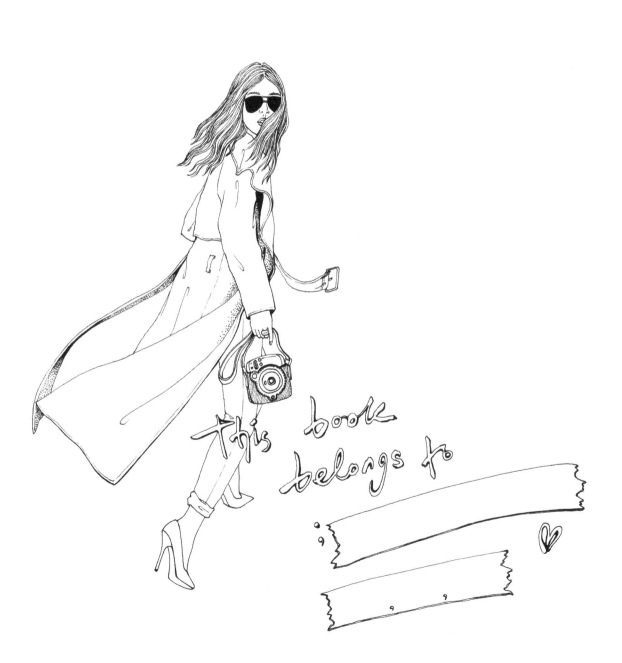

this book
belongs to

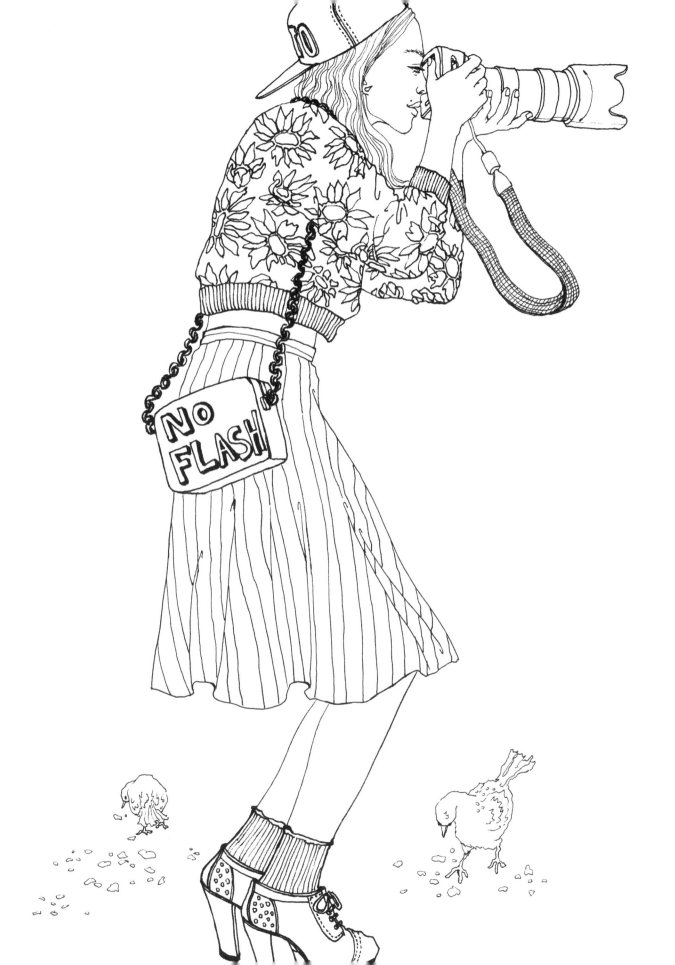

PARIS

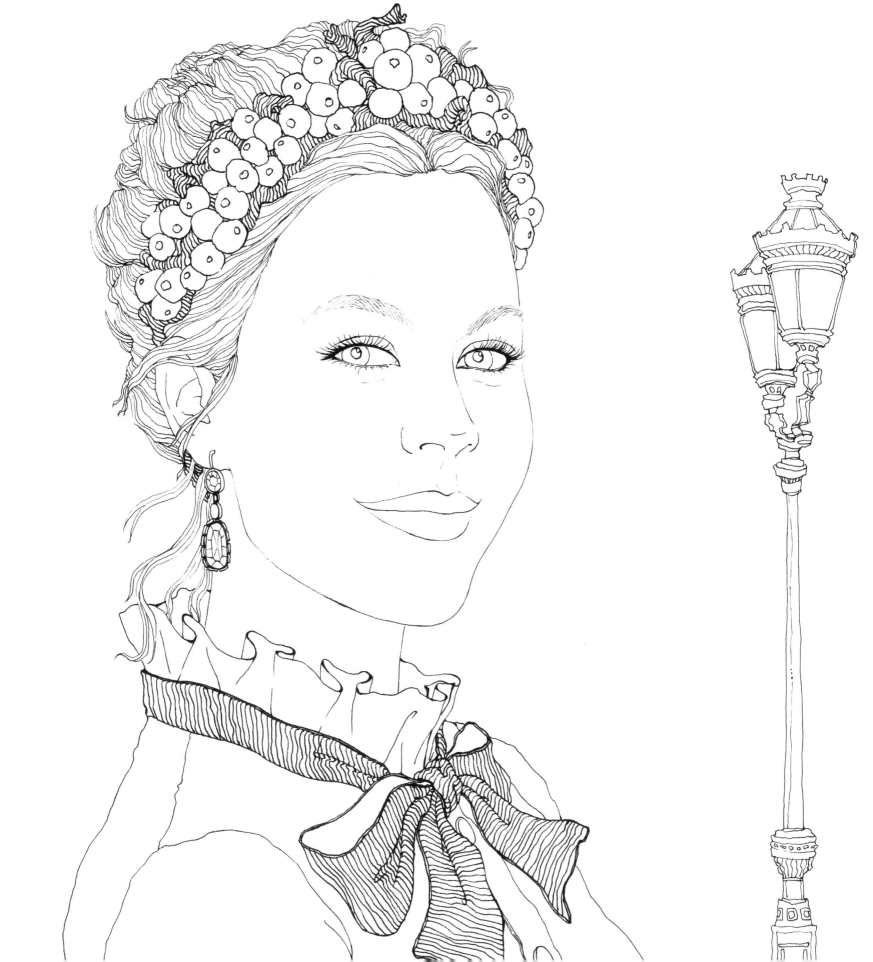

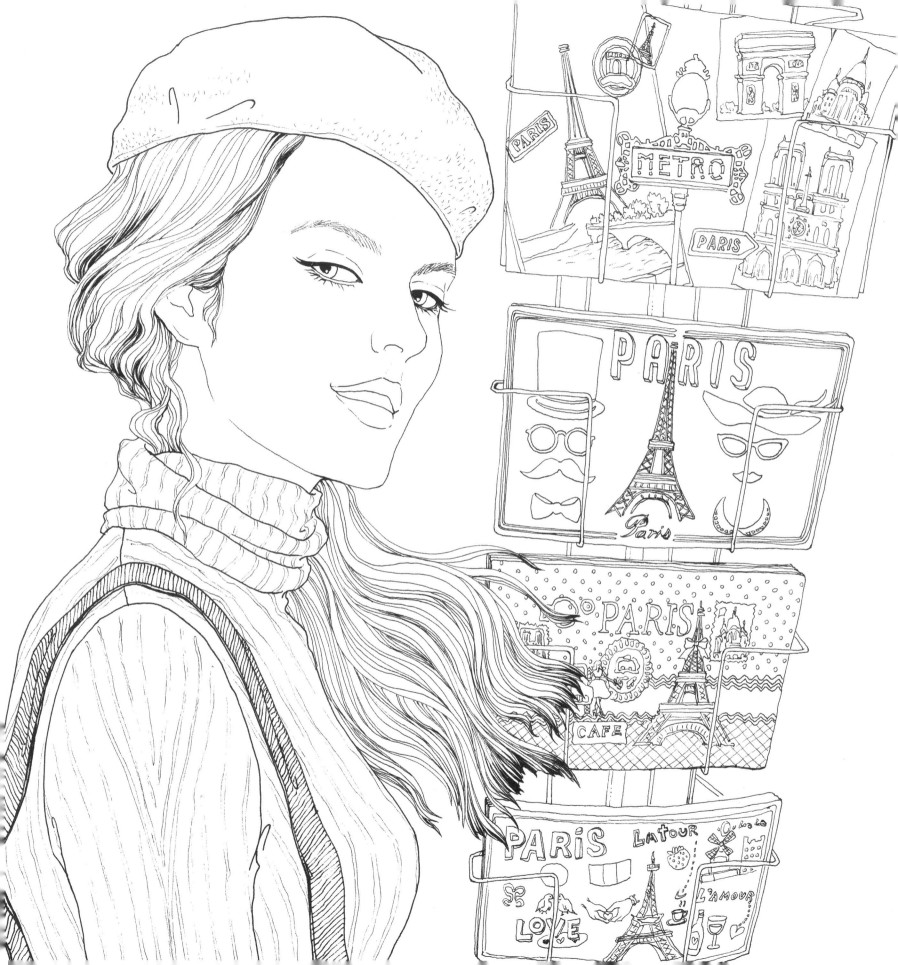

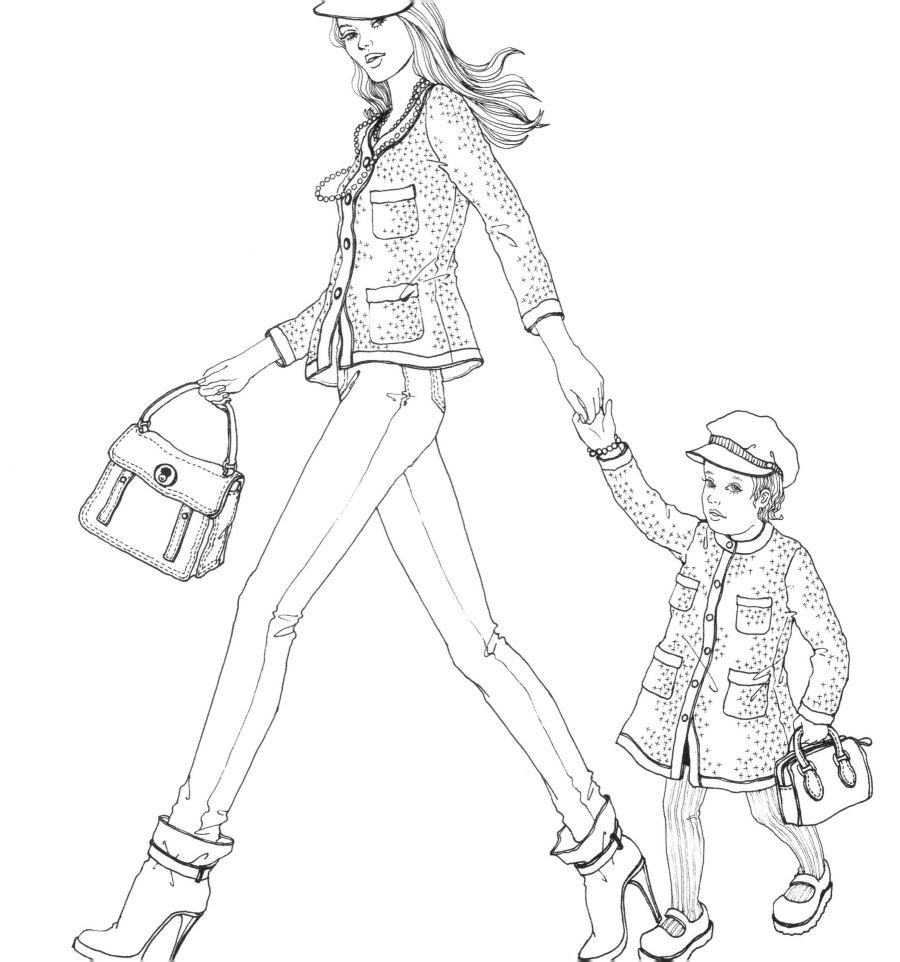

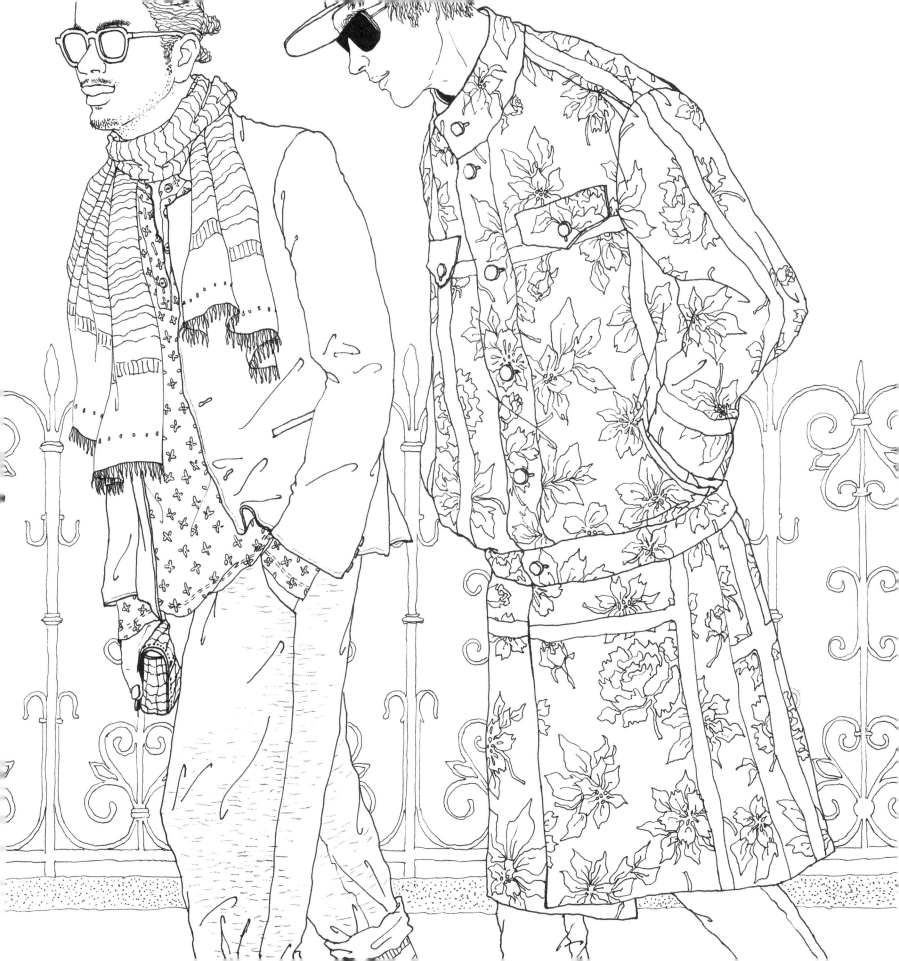

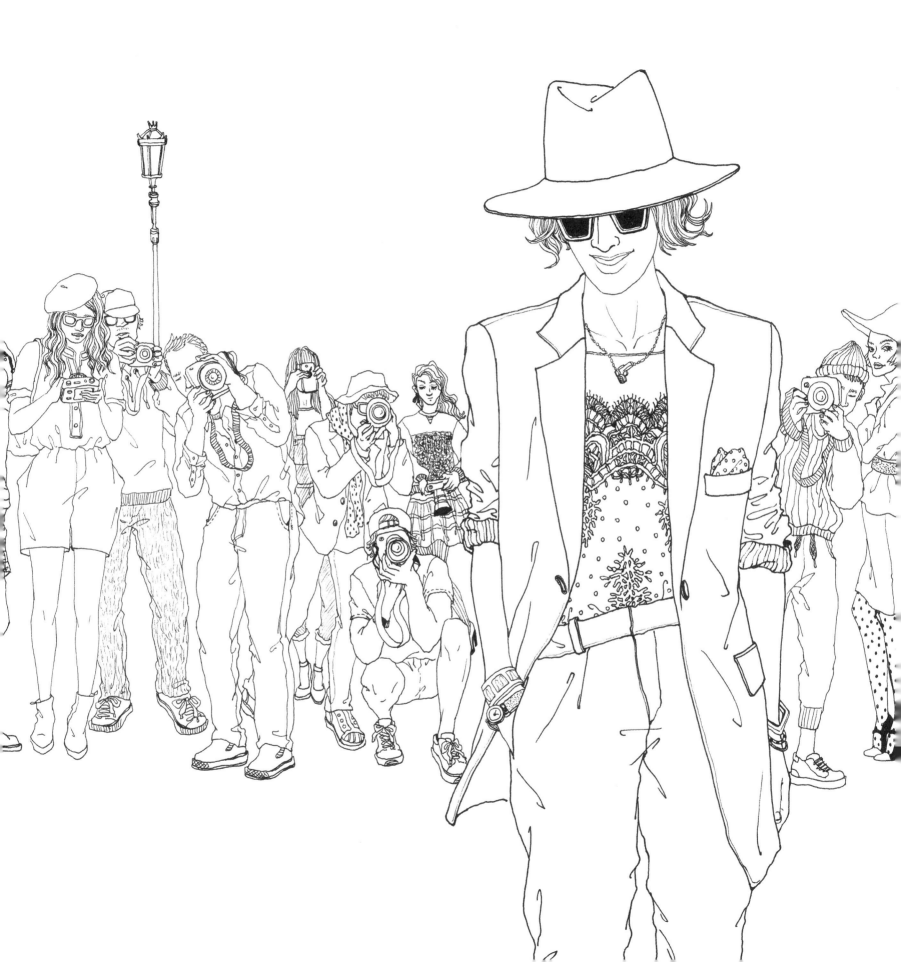

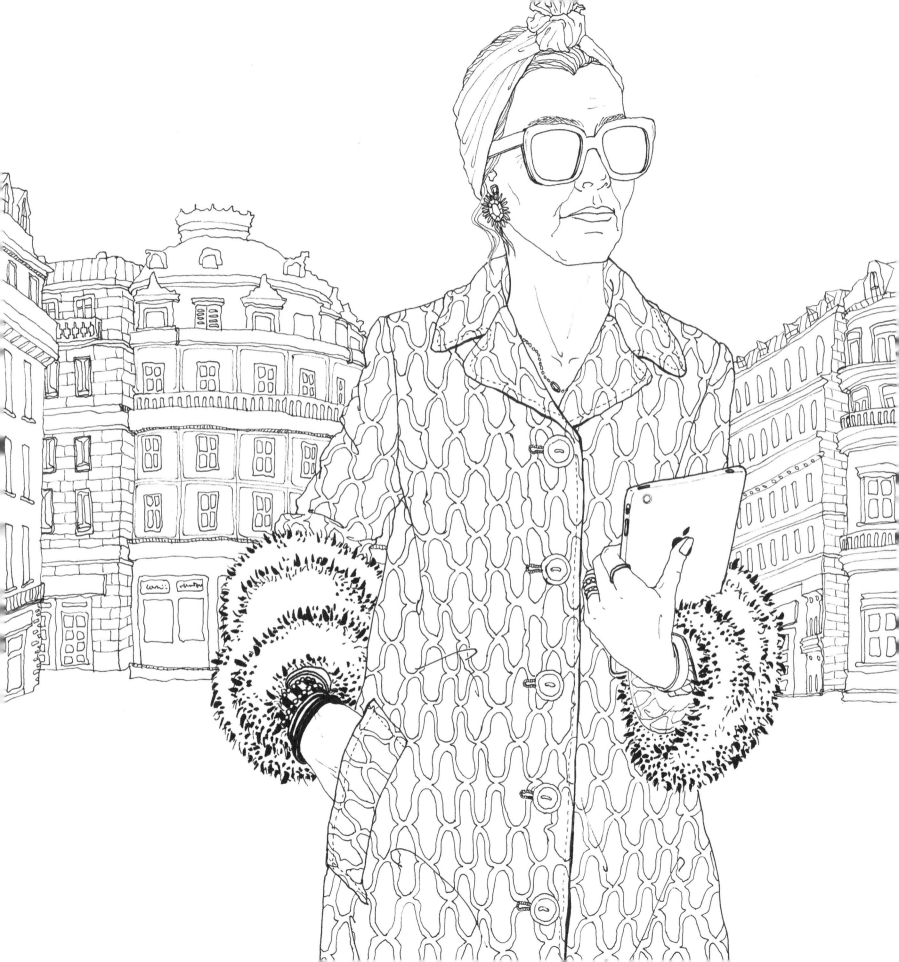

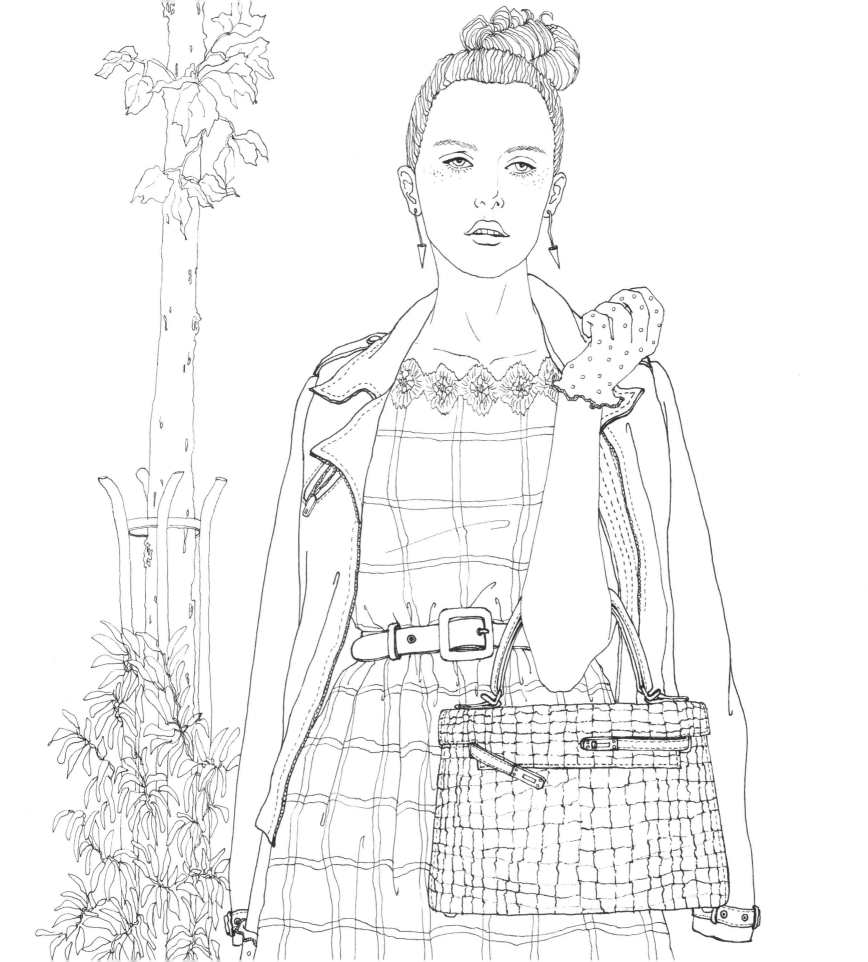

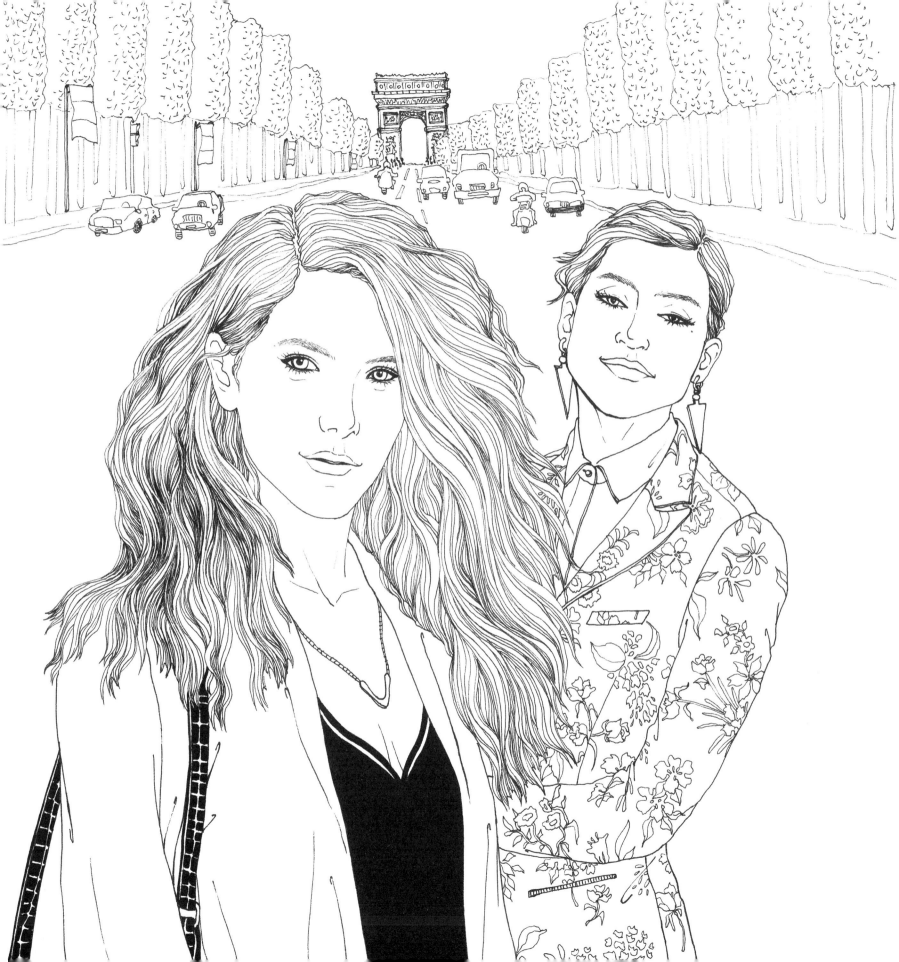

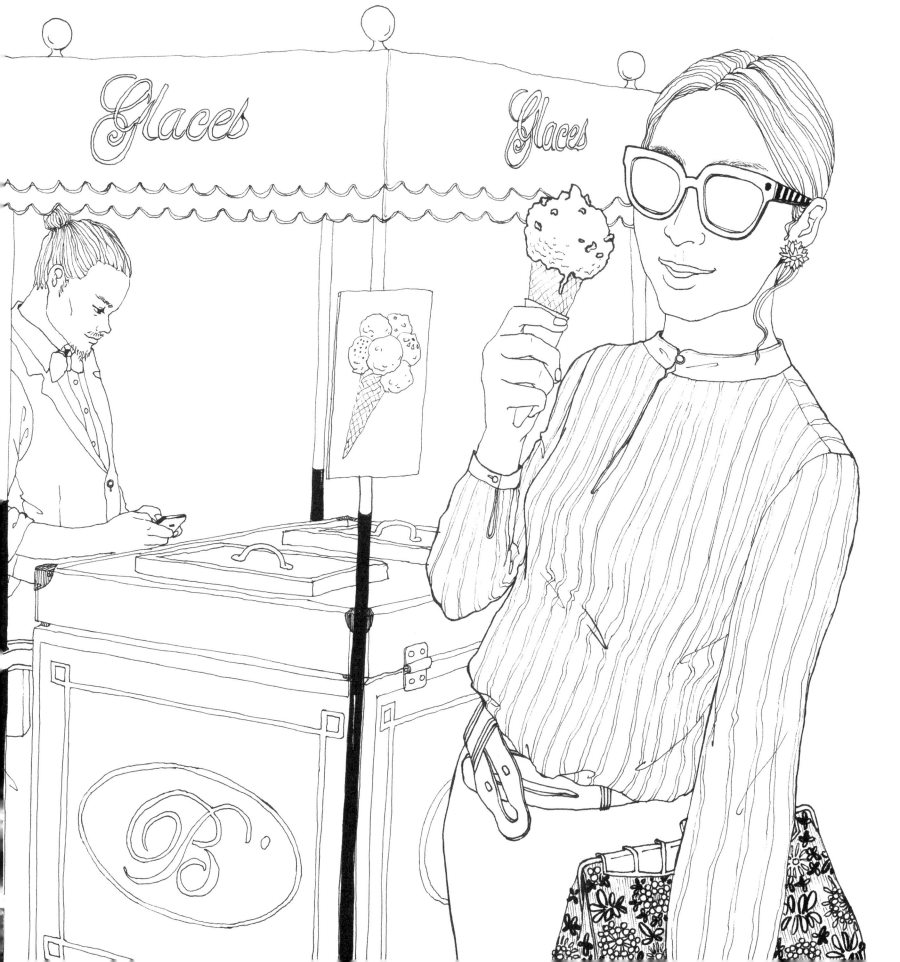

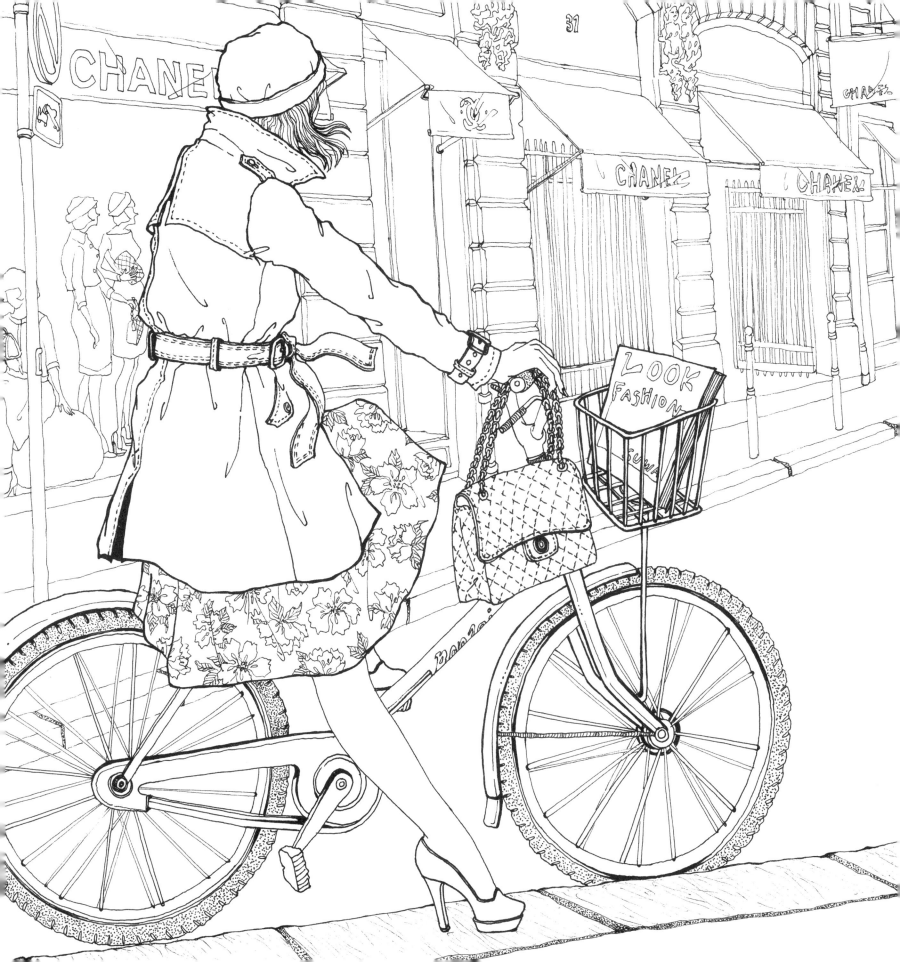

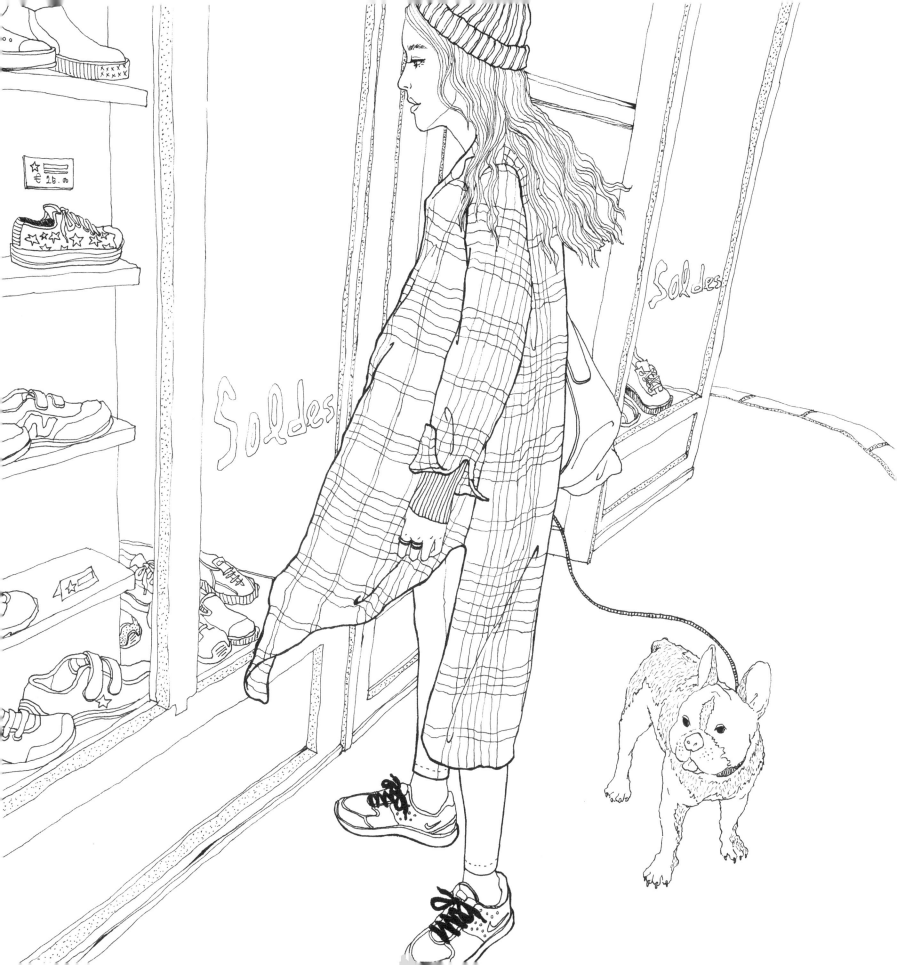

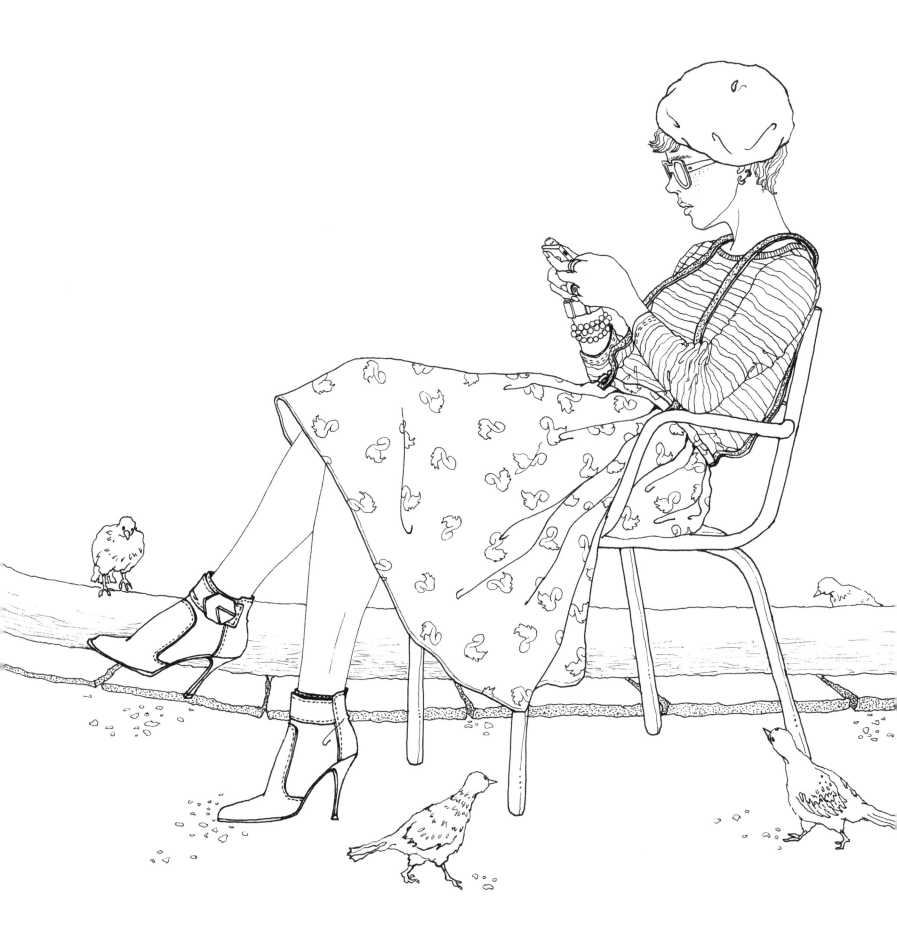

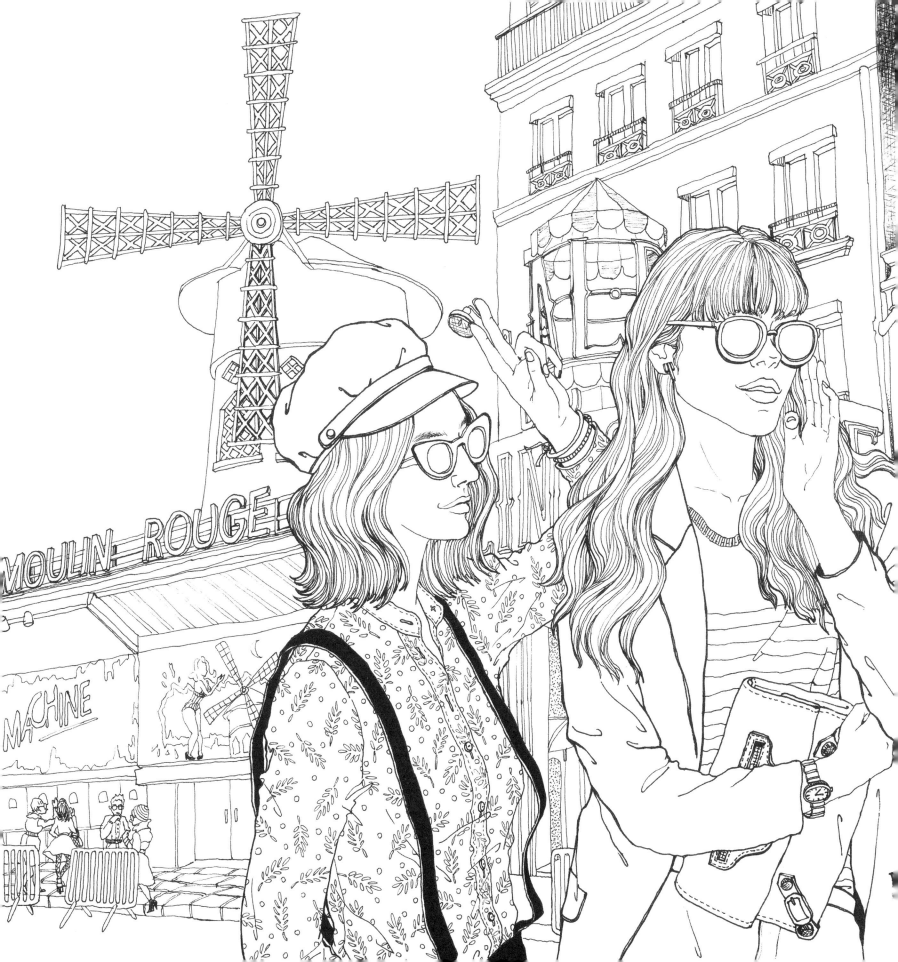

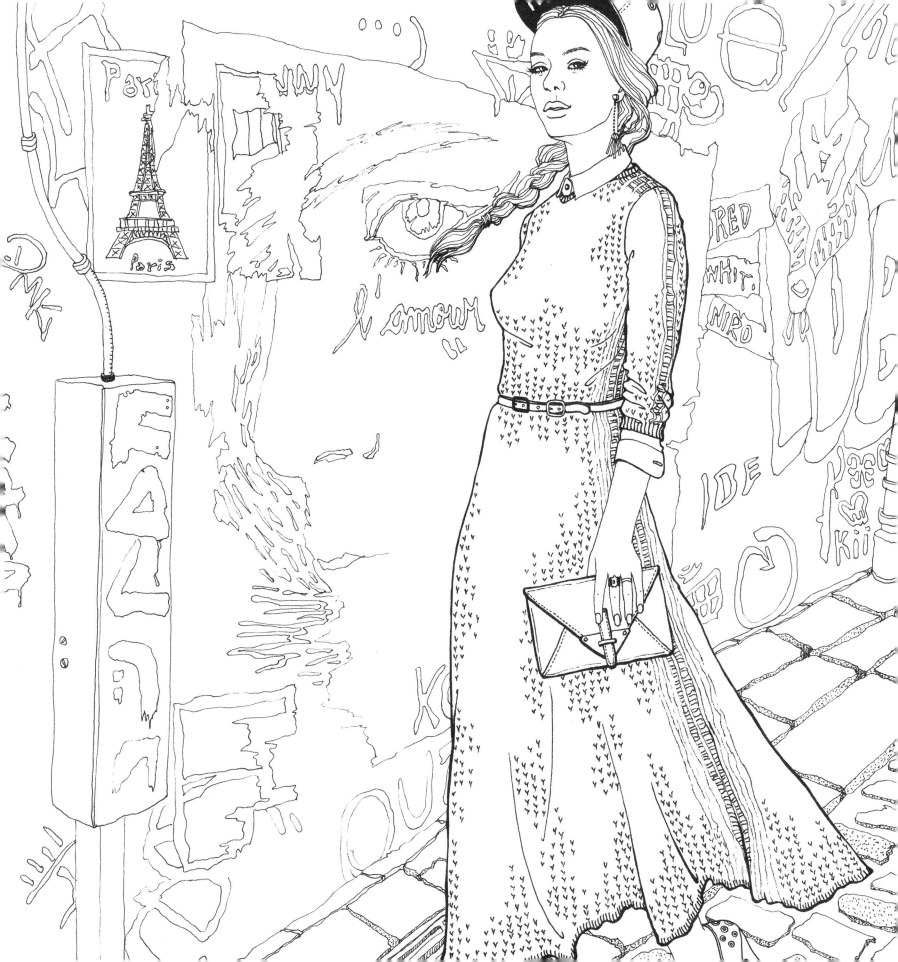

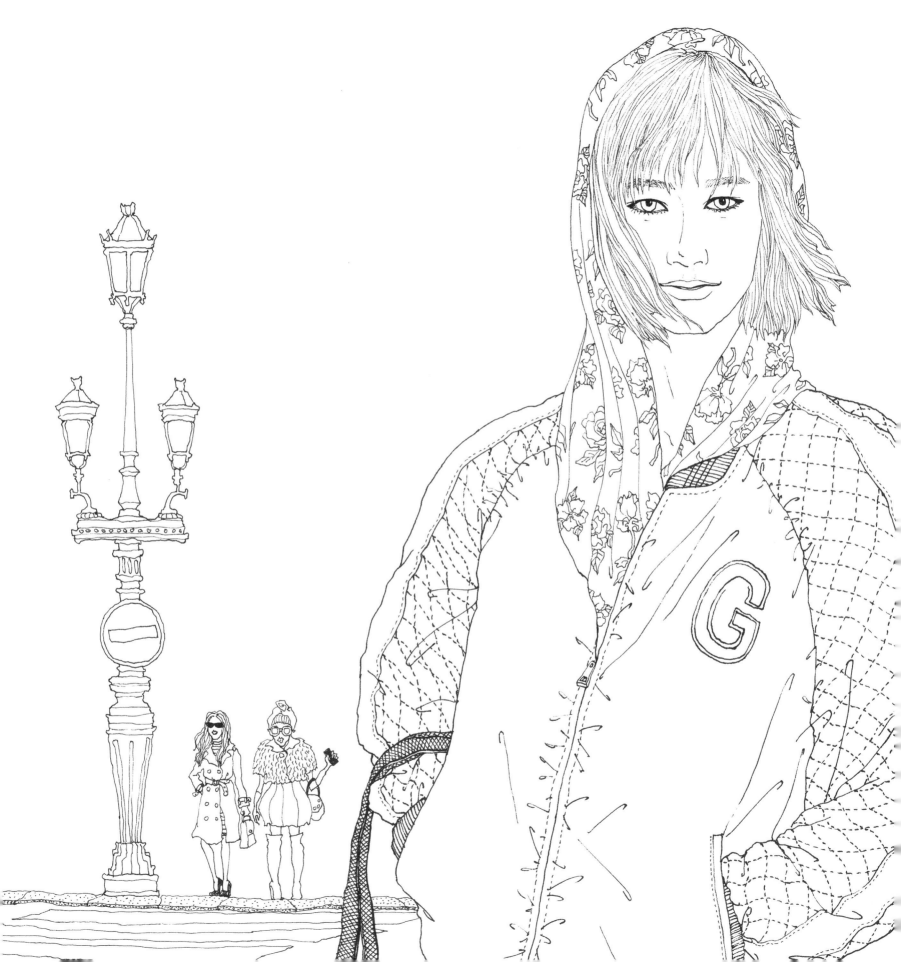

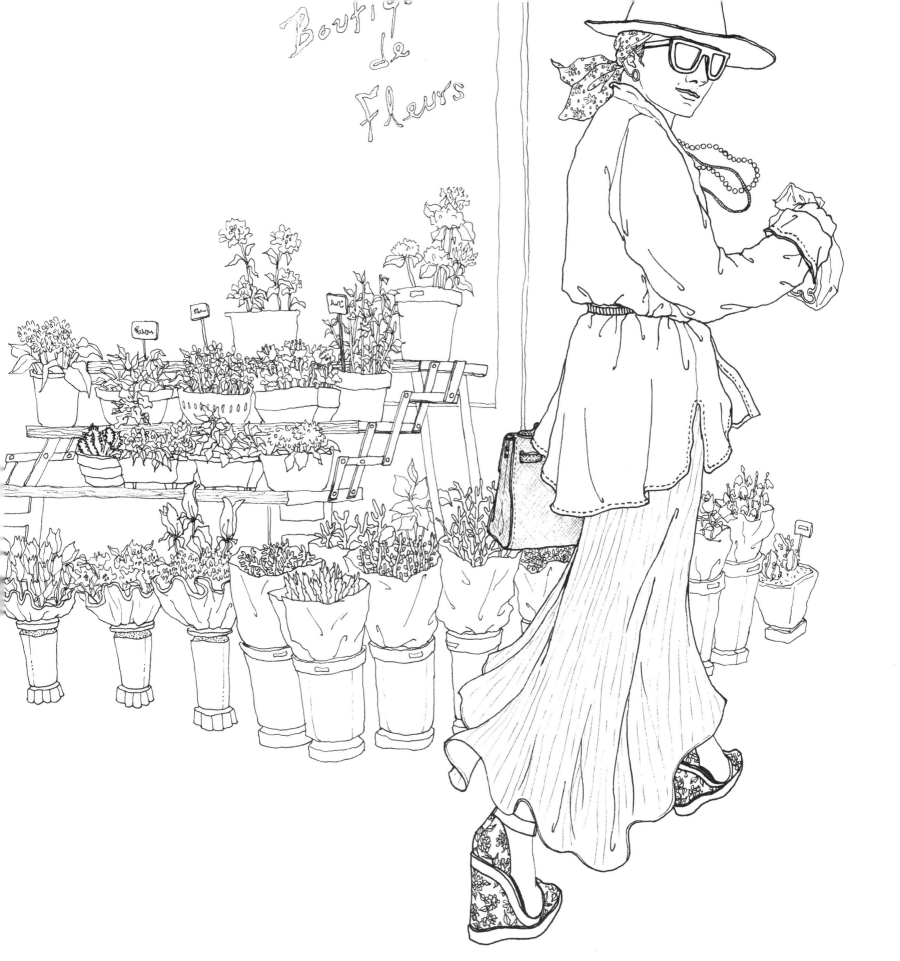

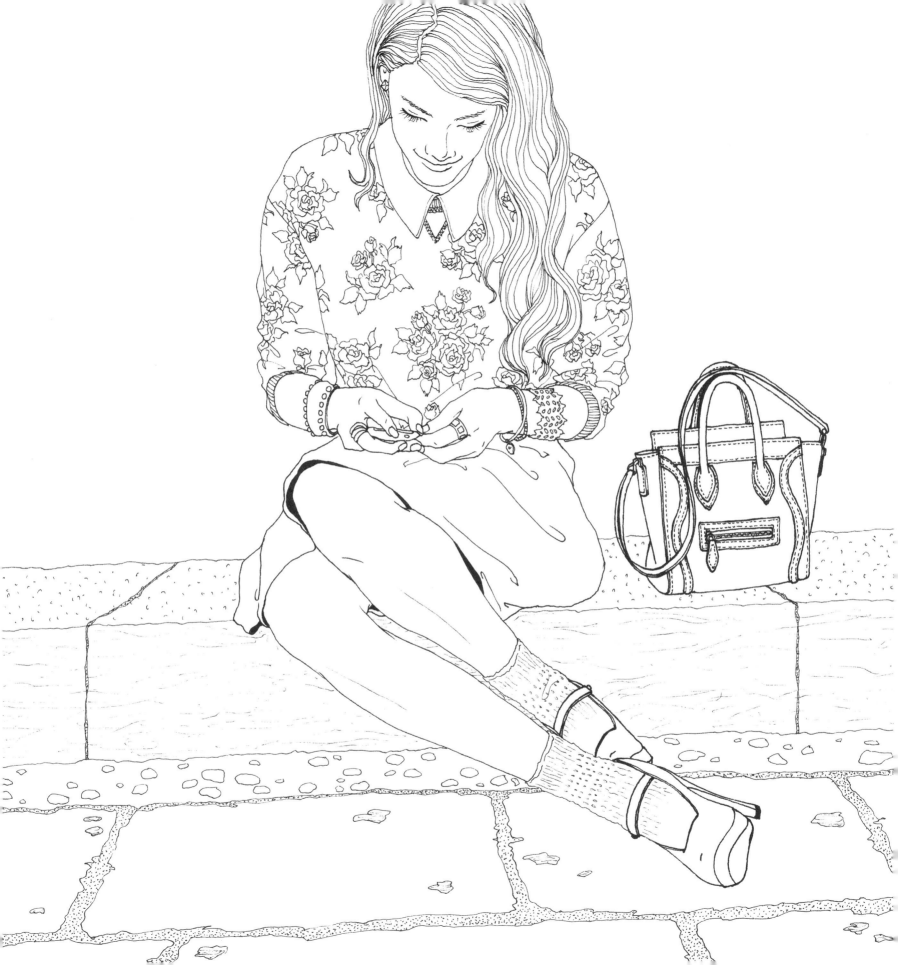

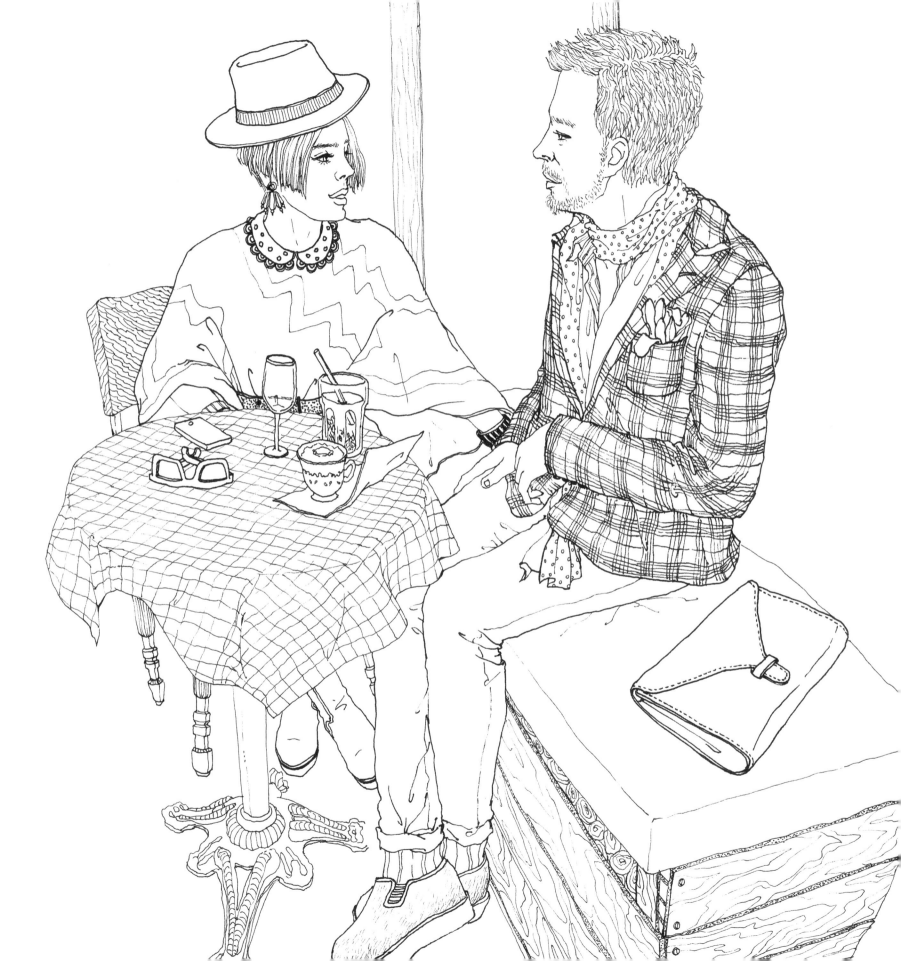

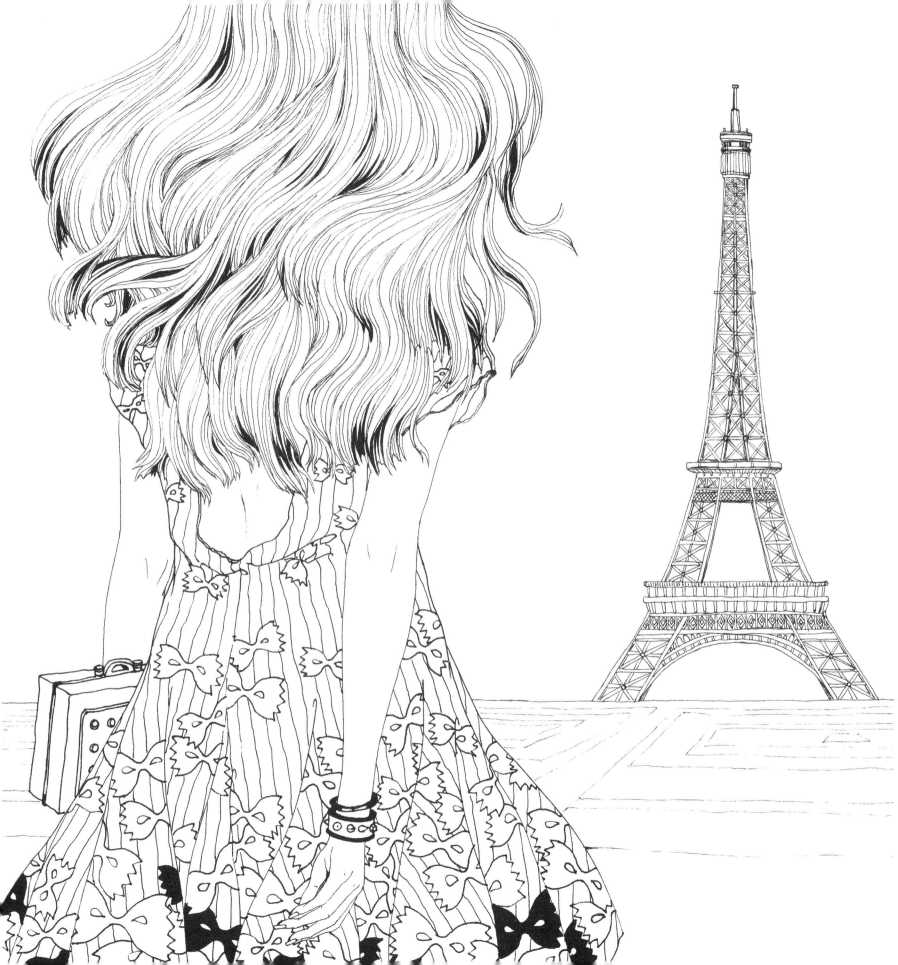

ANTWERP

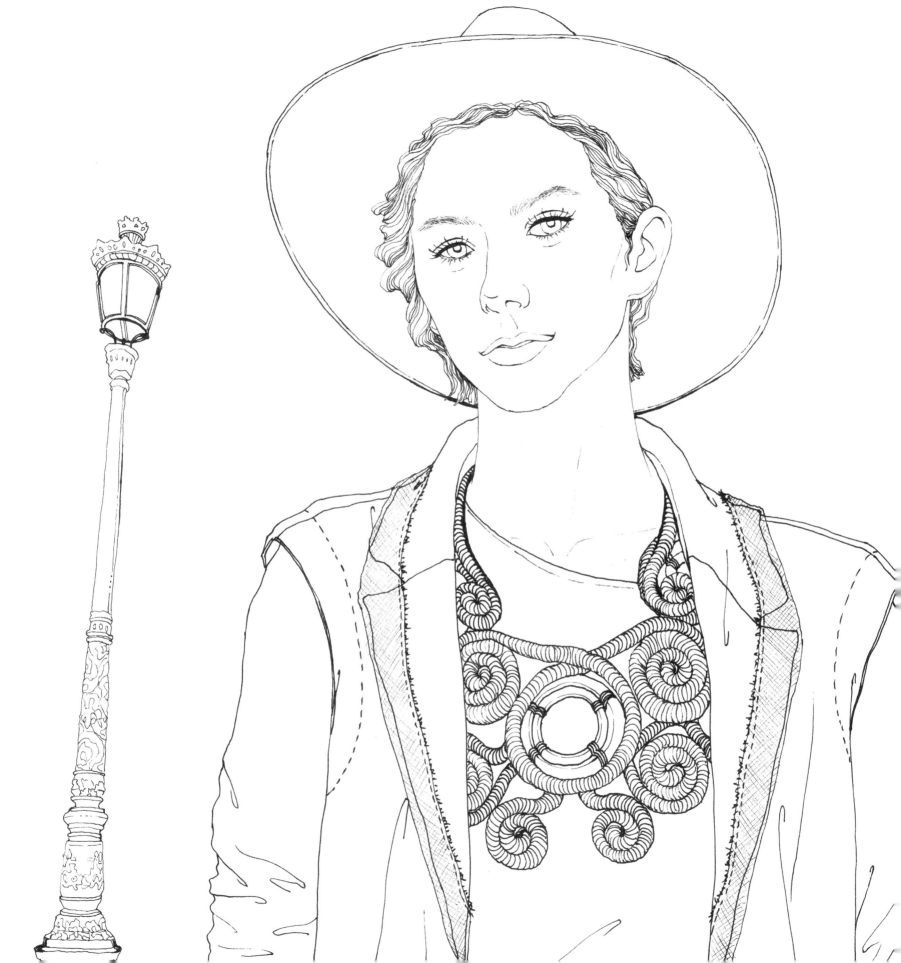

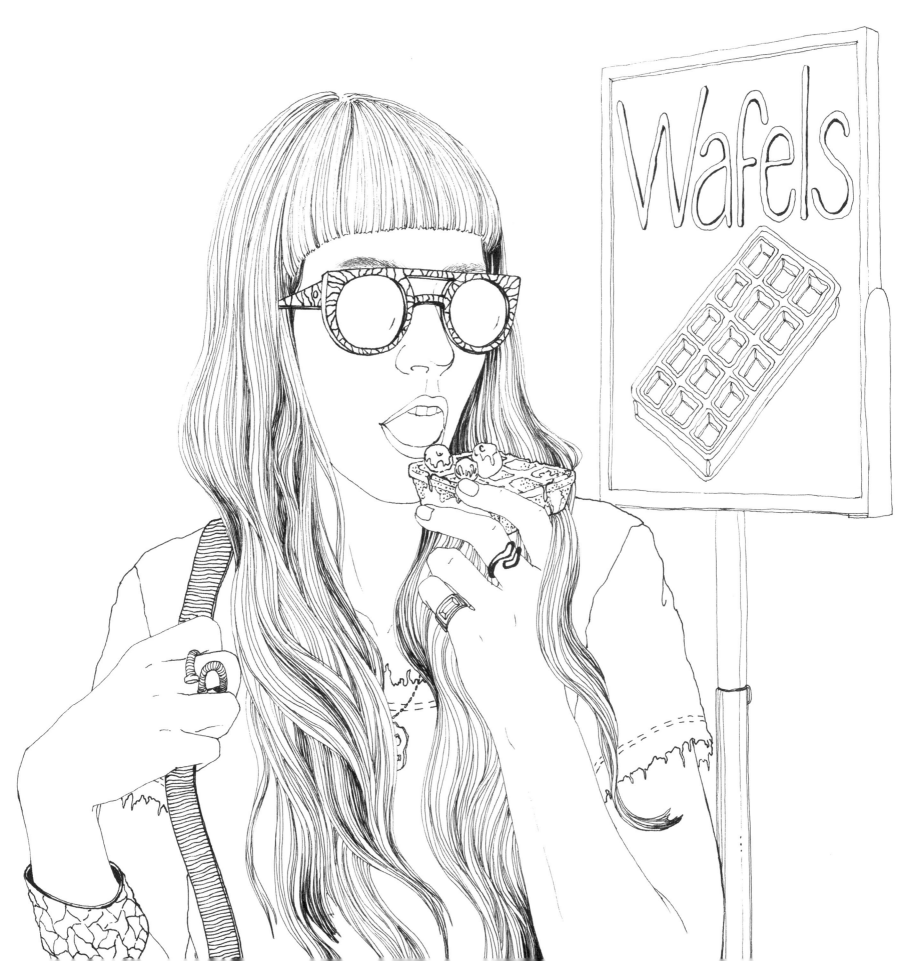

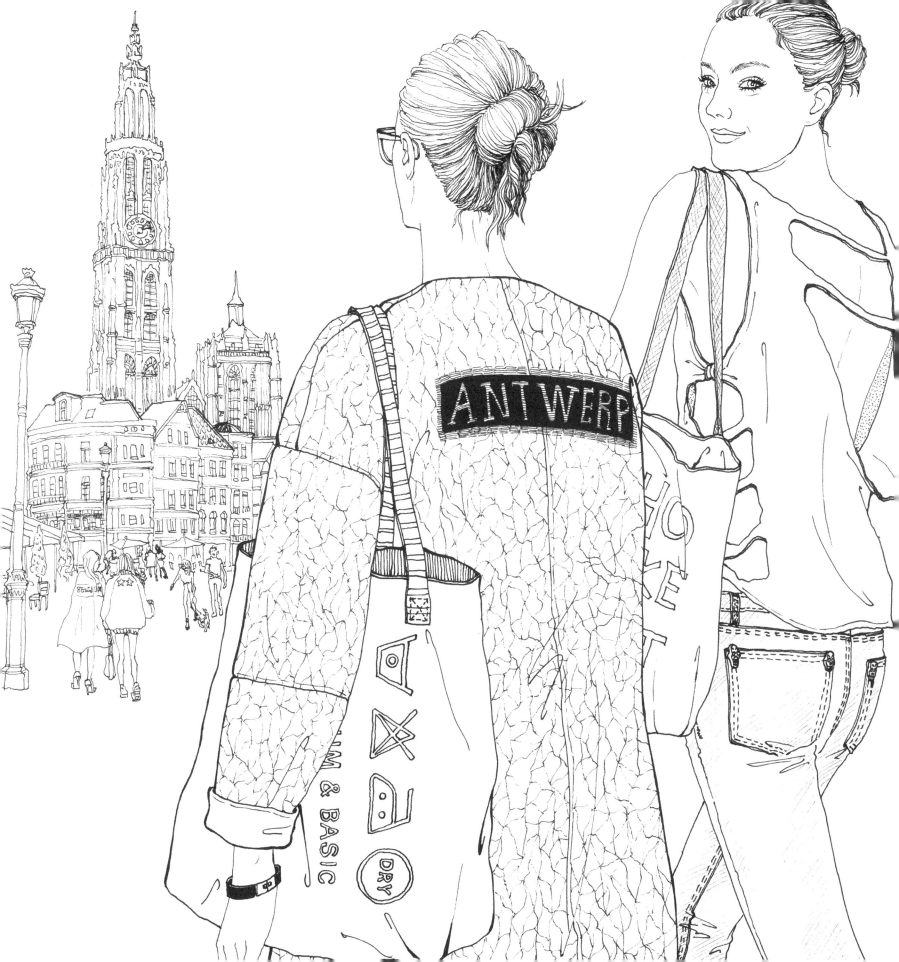

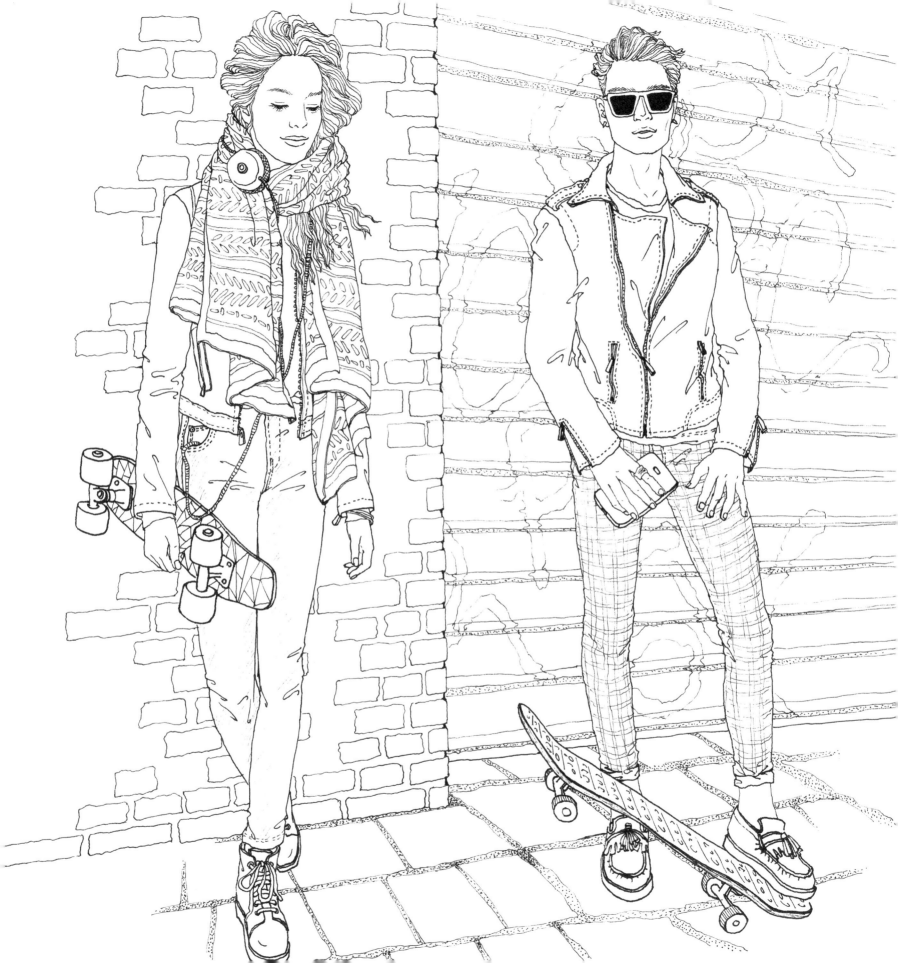

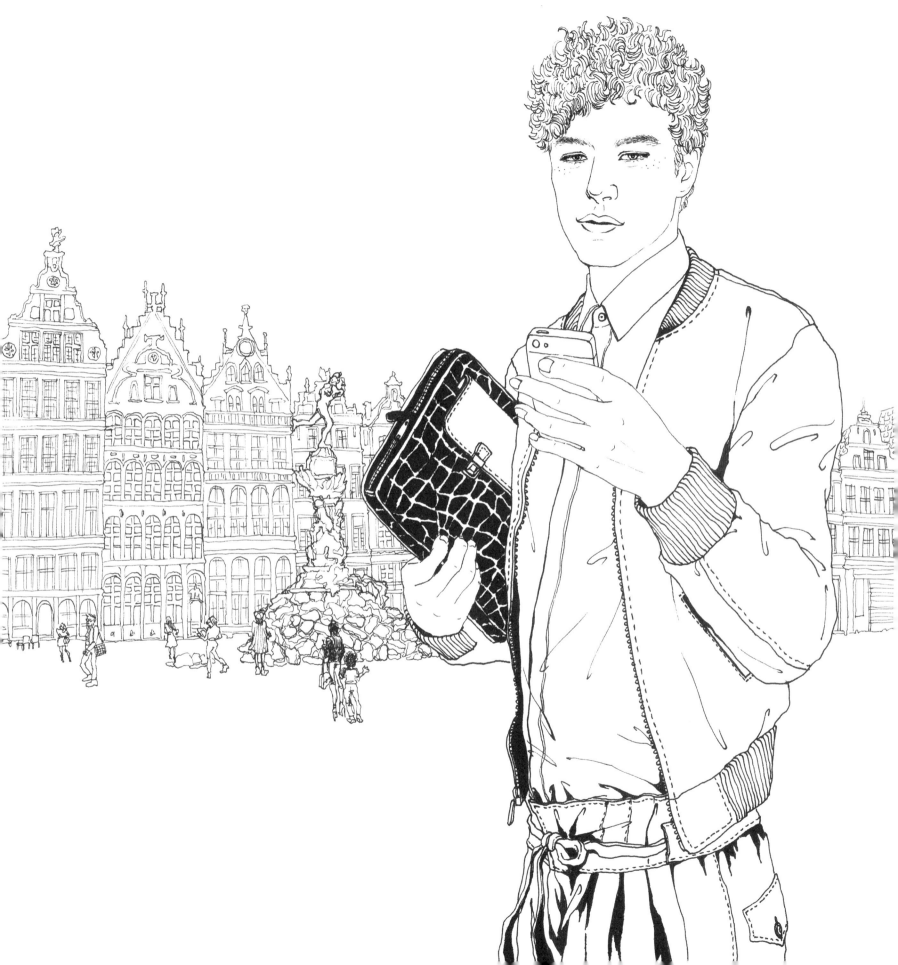

LONDON

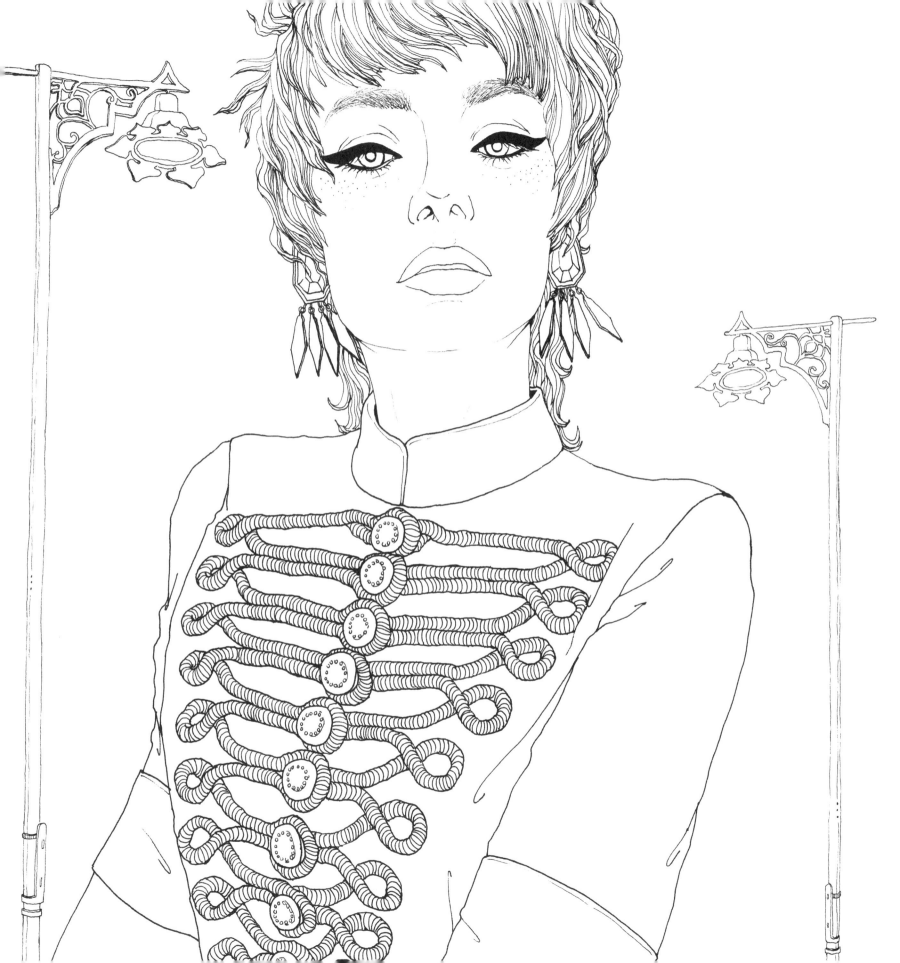

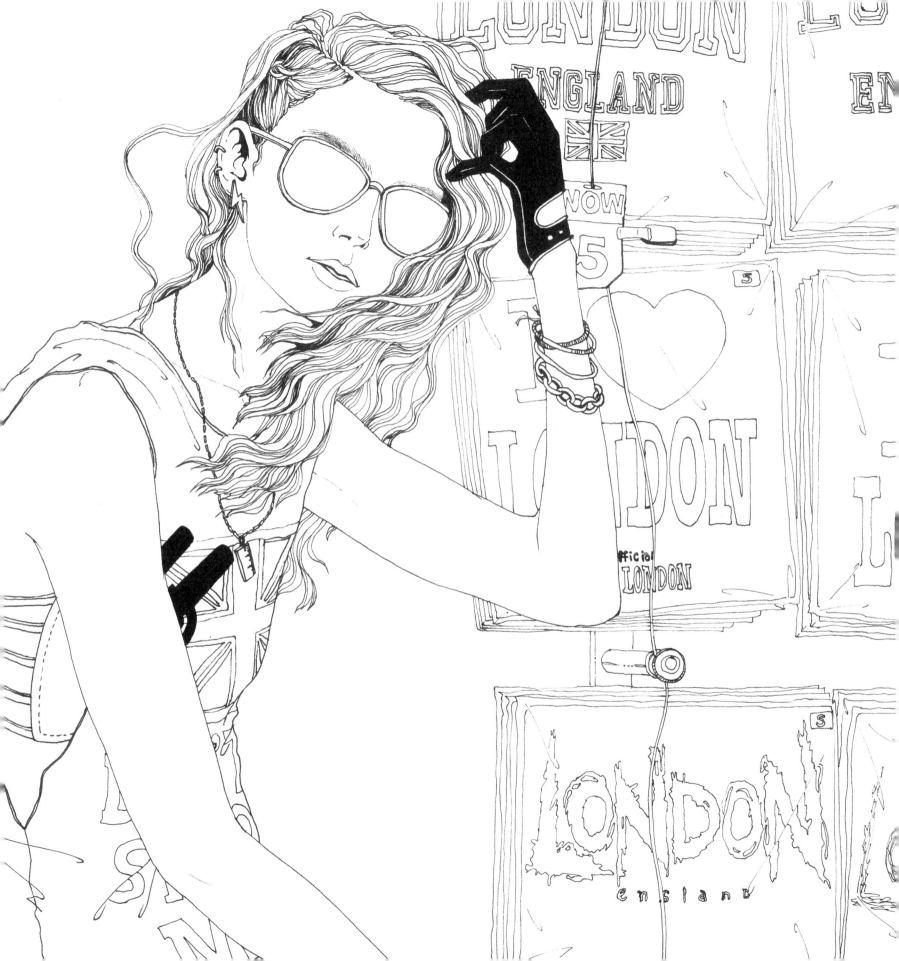

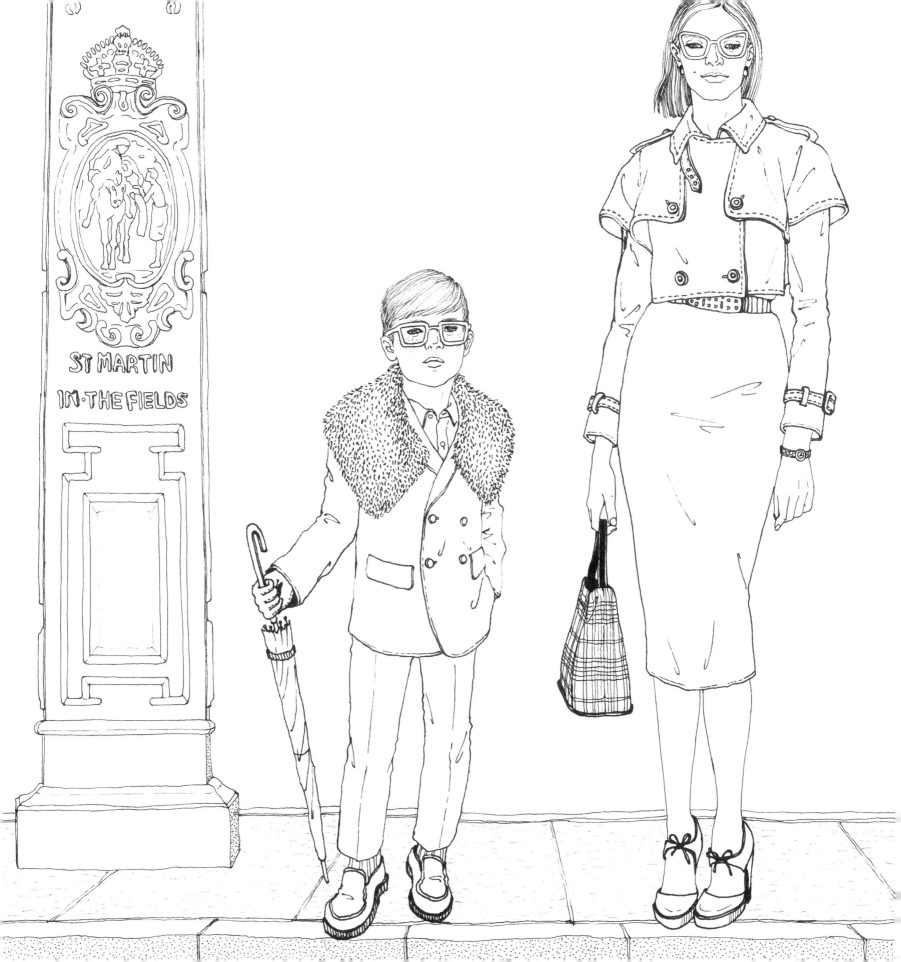

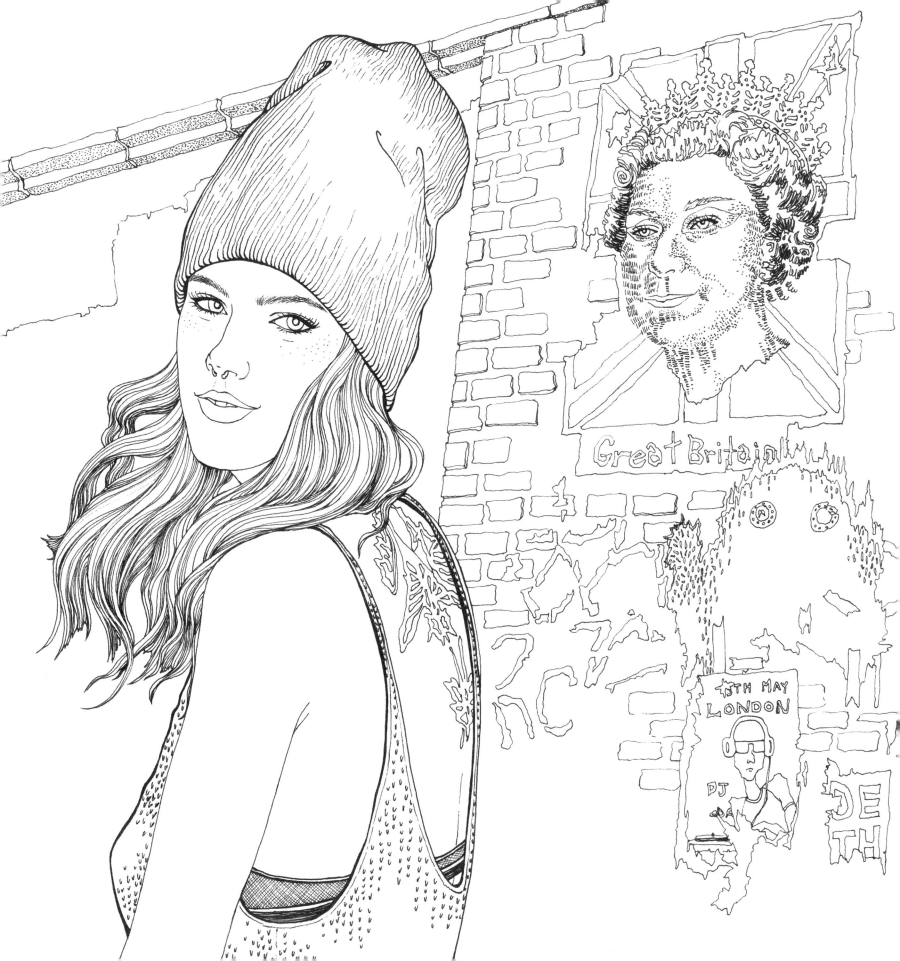

Great Britain!

13TH MAY
LONDON

DJ

DE
TH

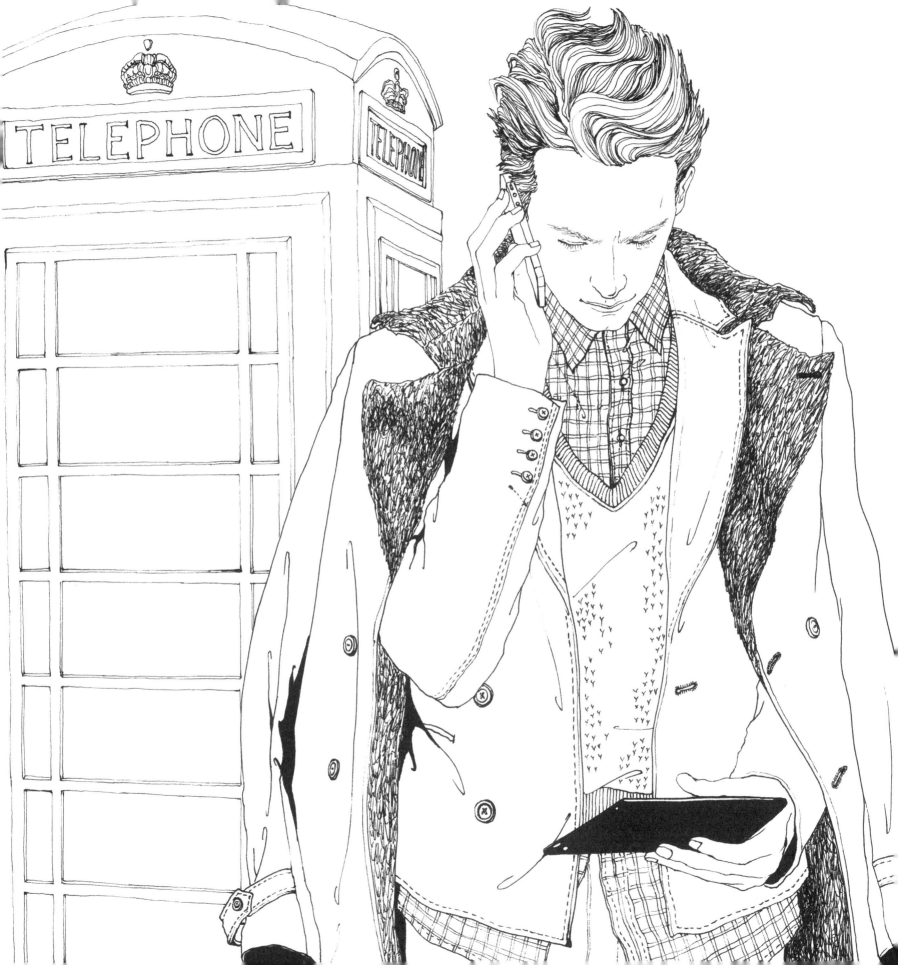

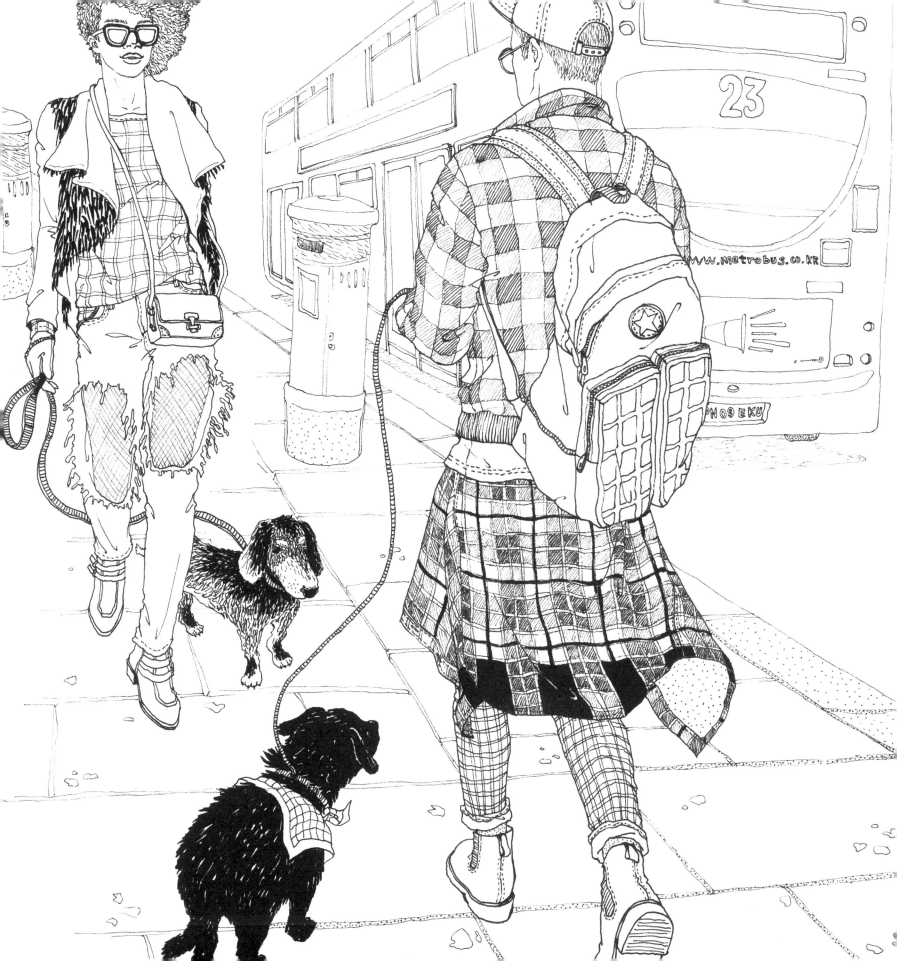

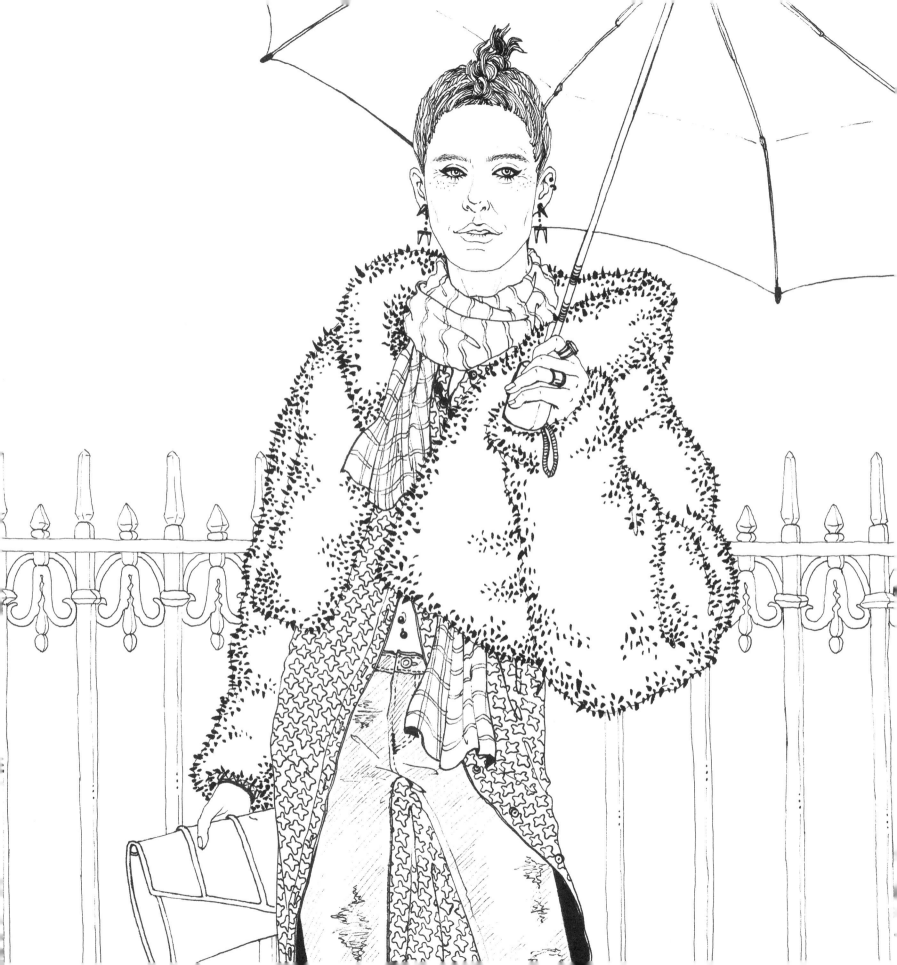

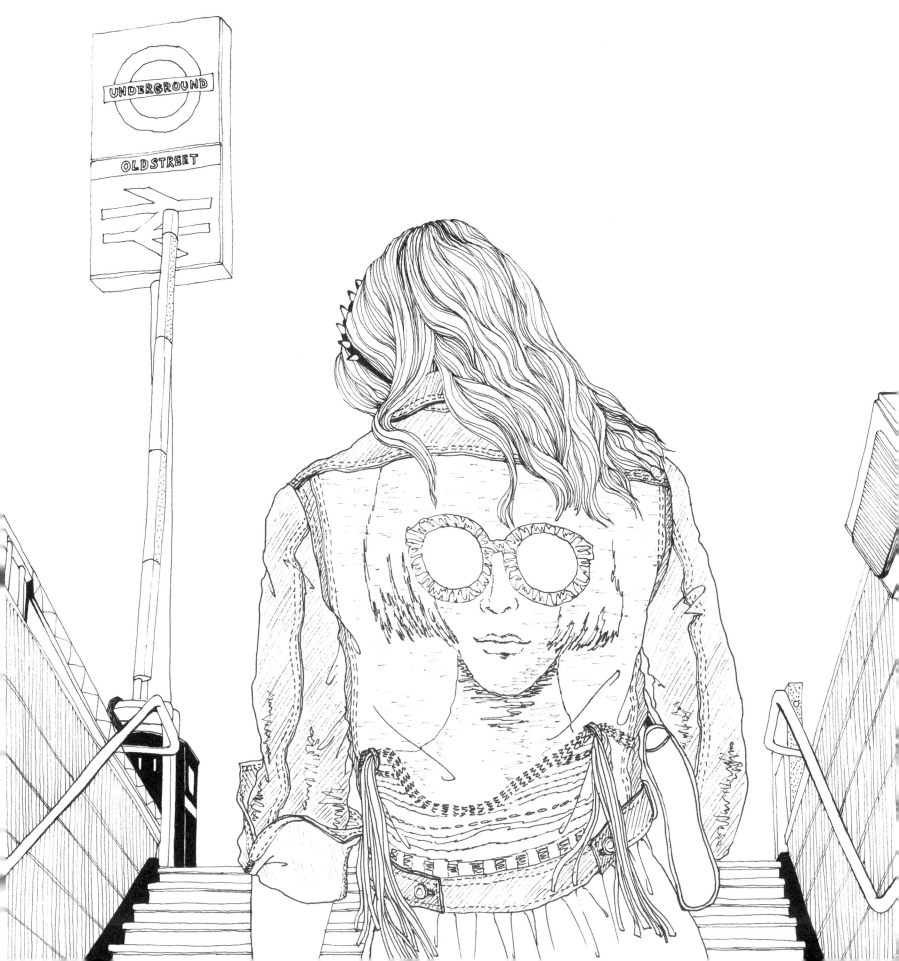

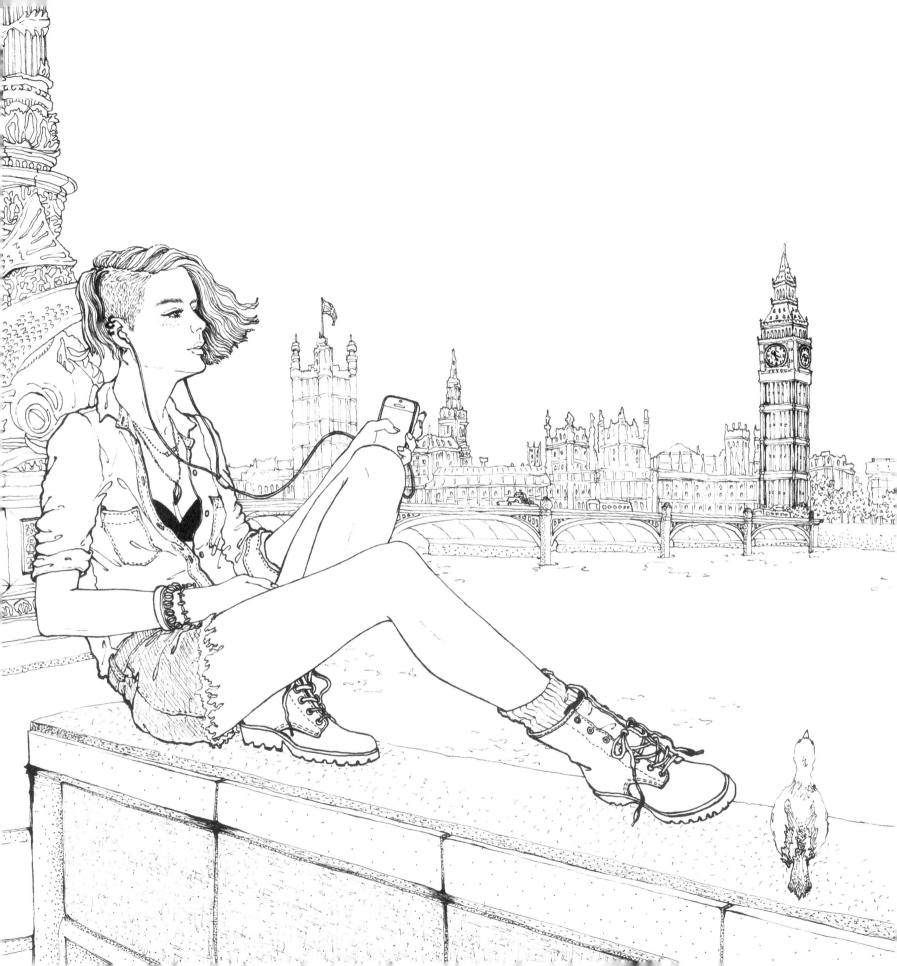

MILANO

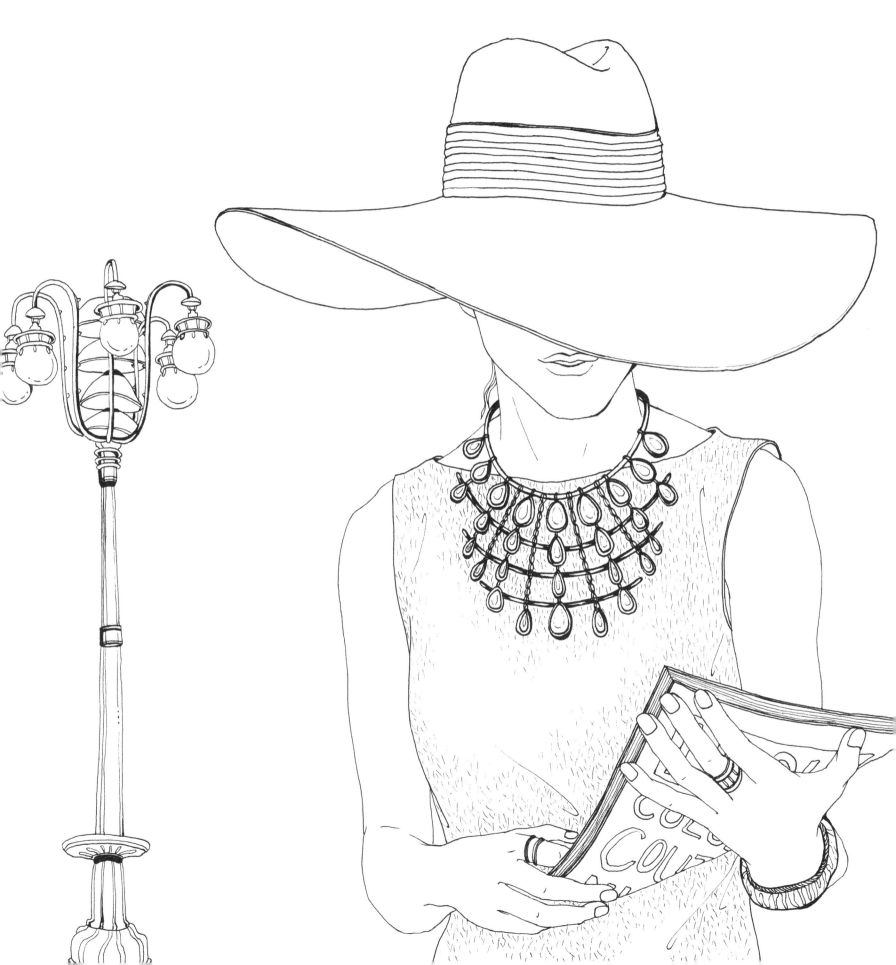

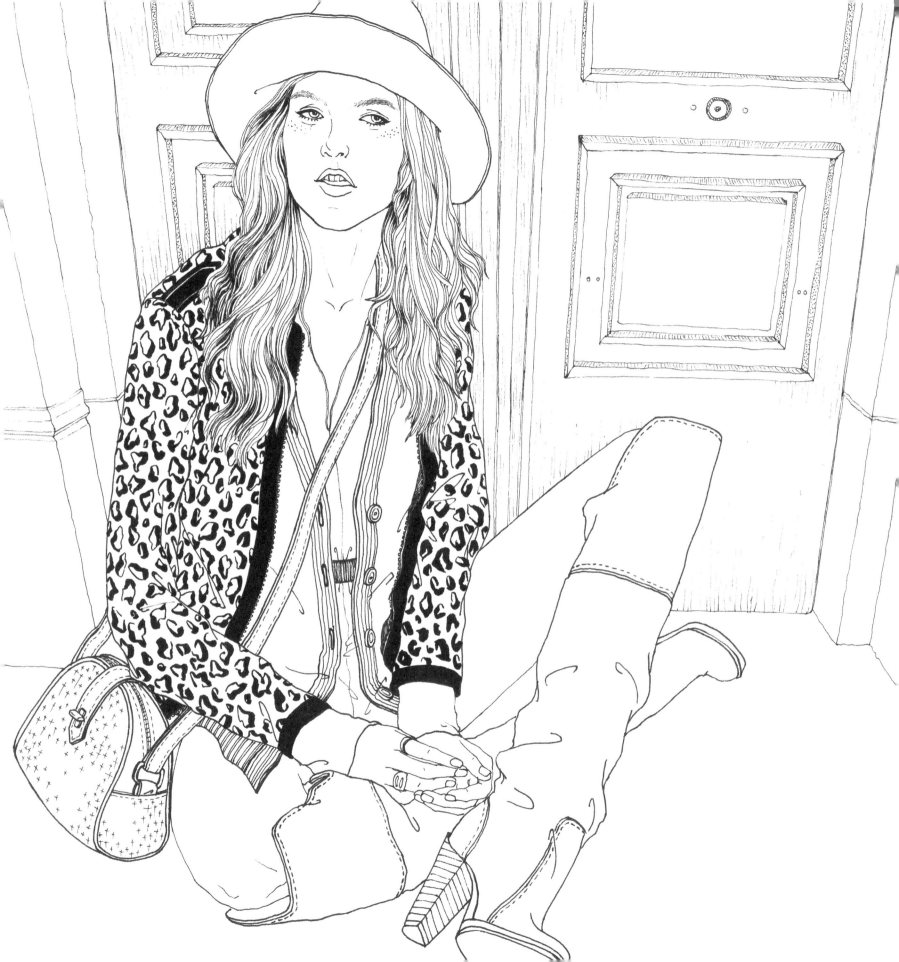

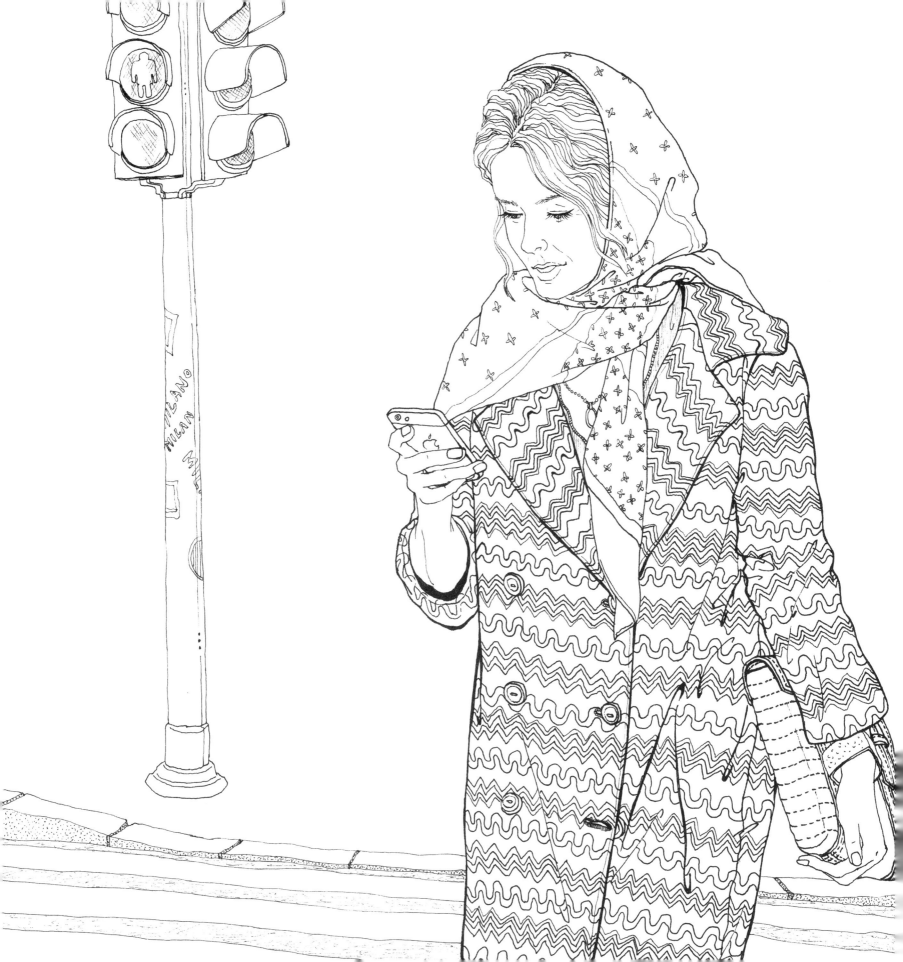

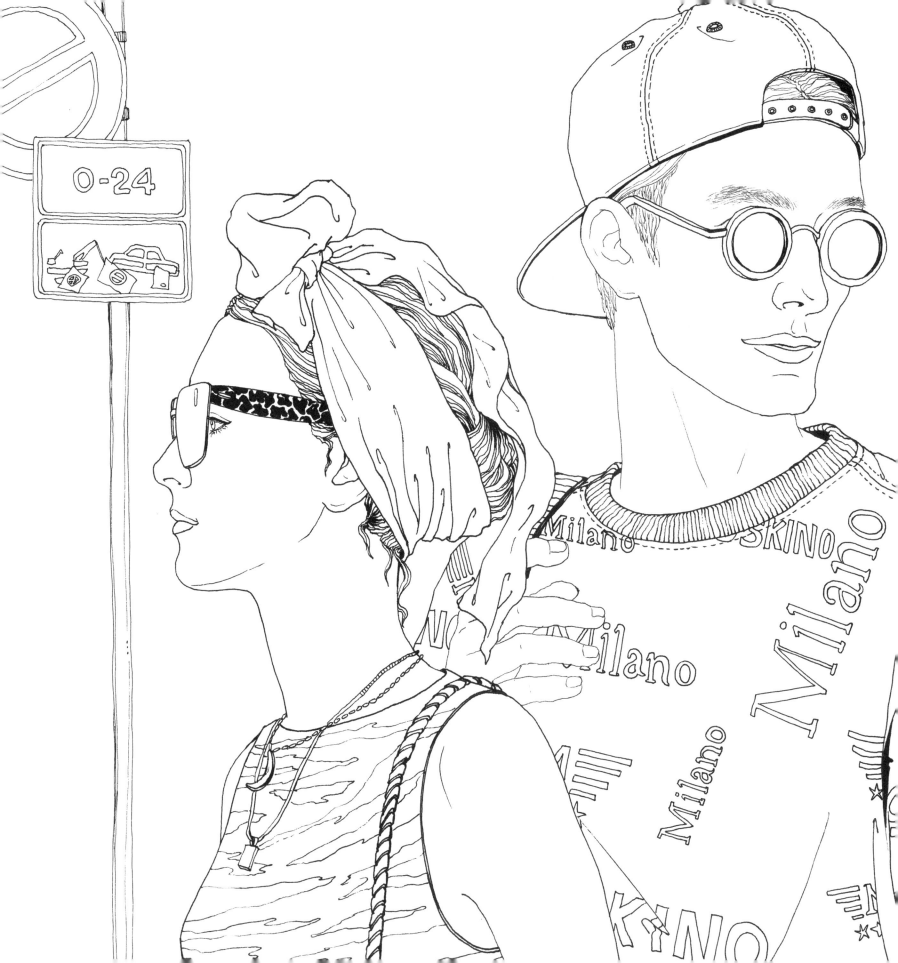

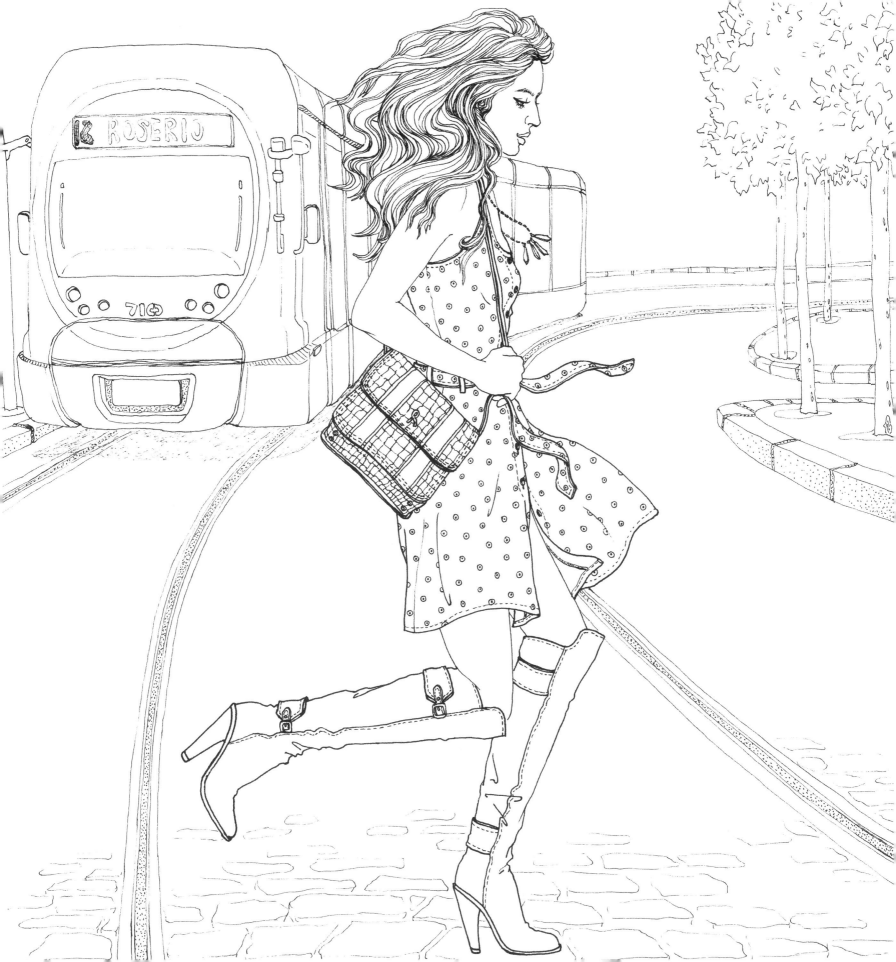

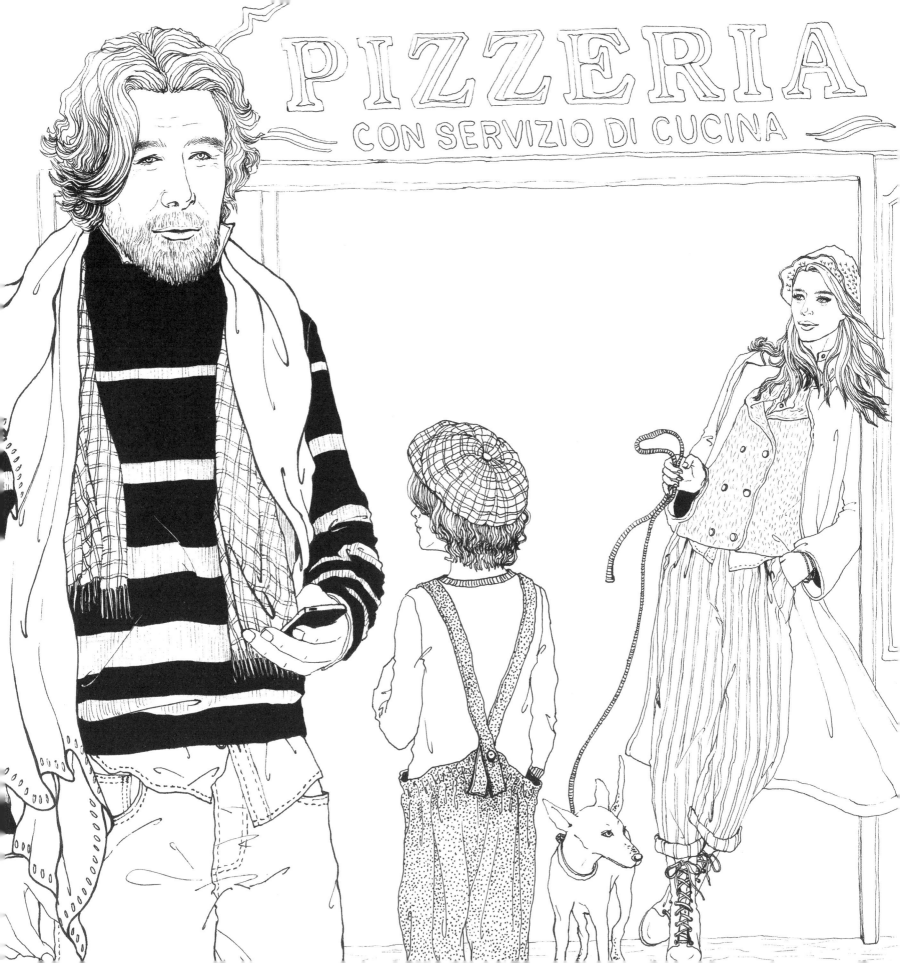

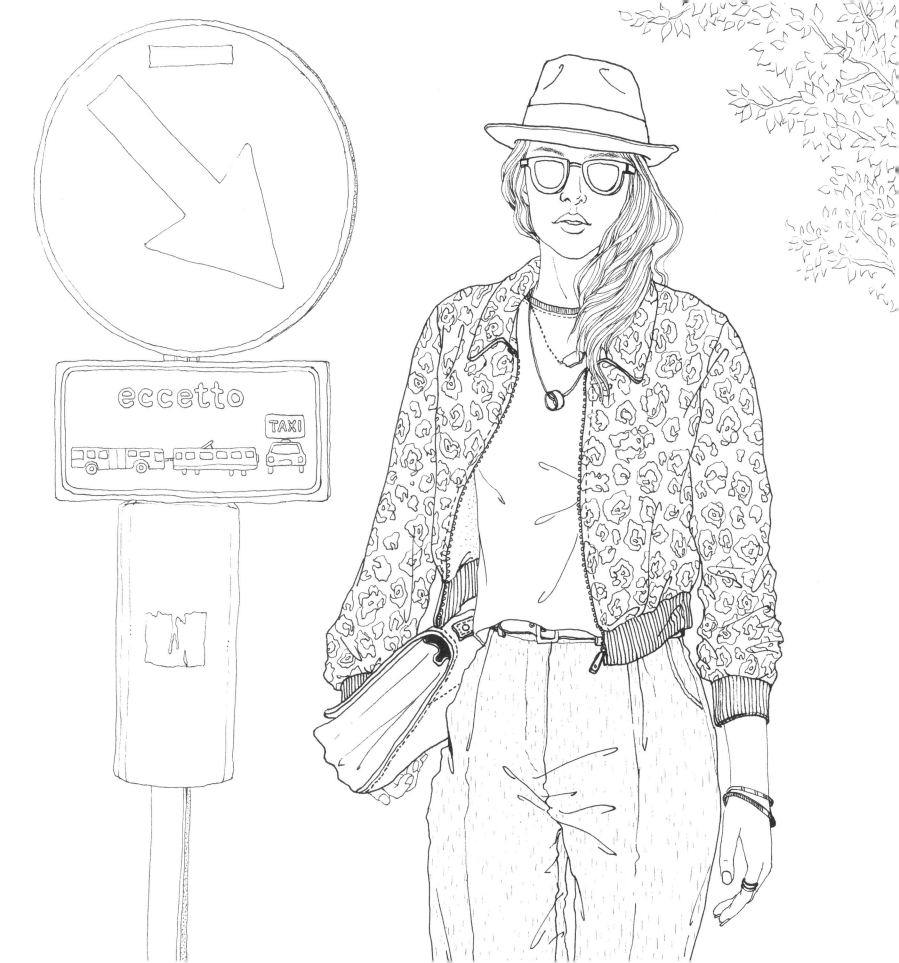

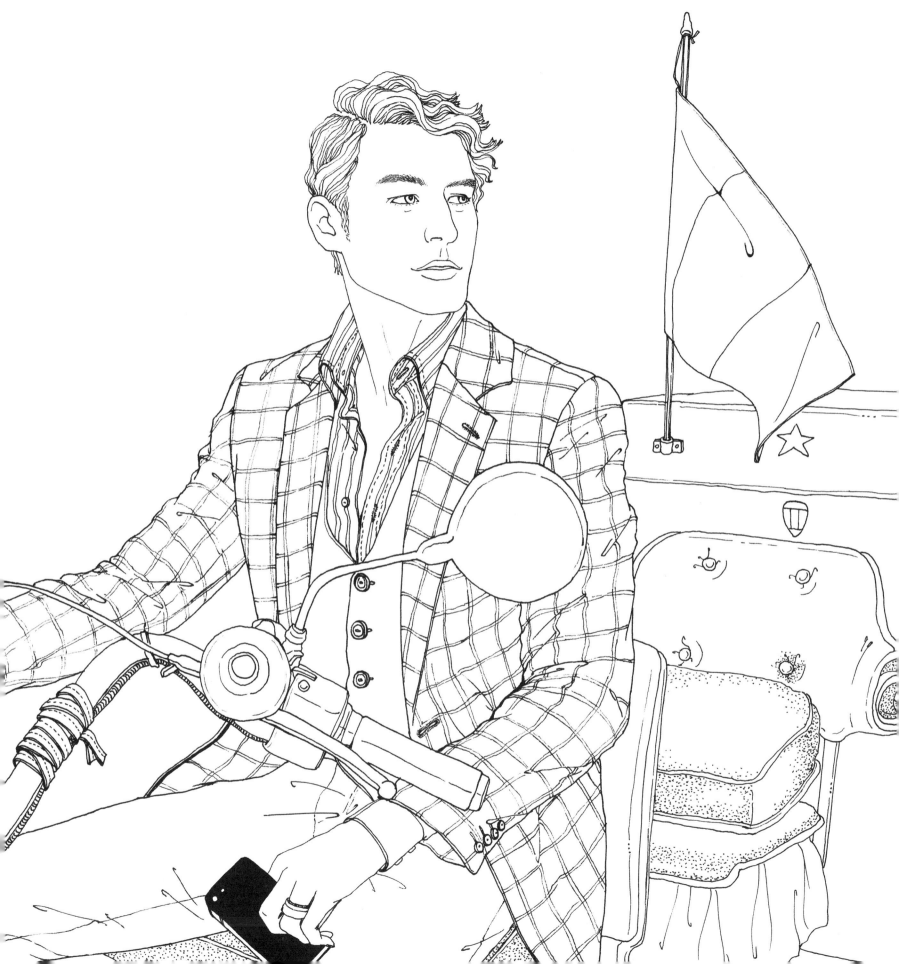

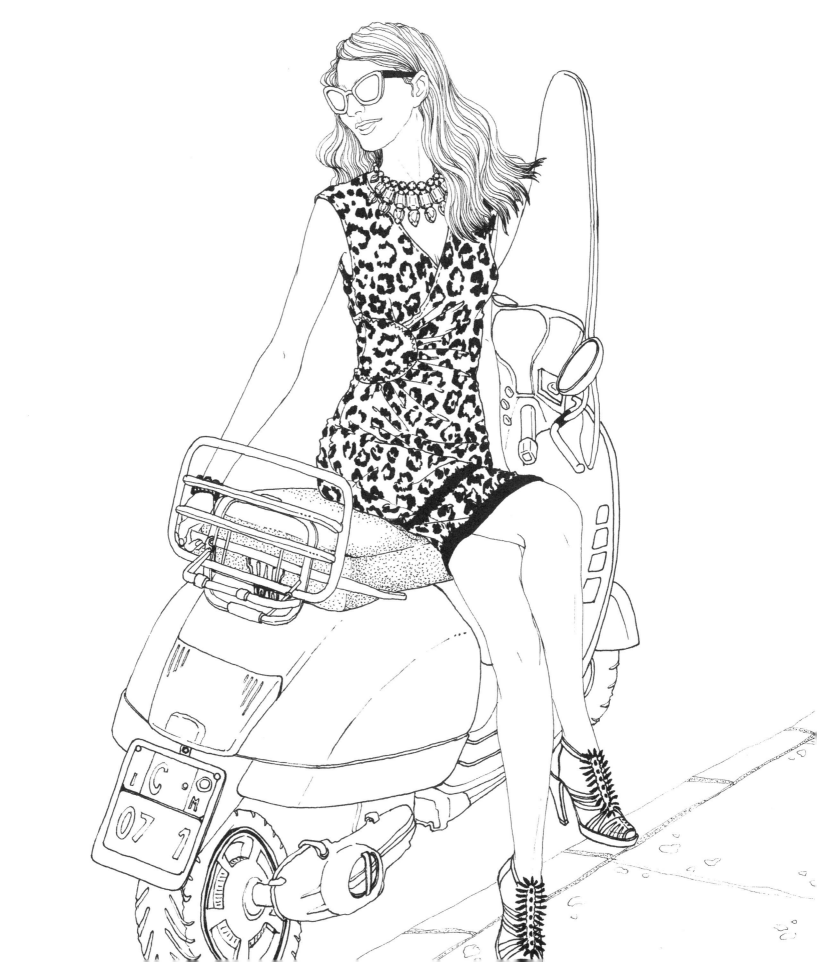

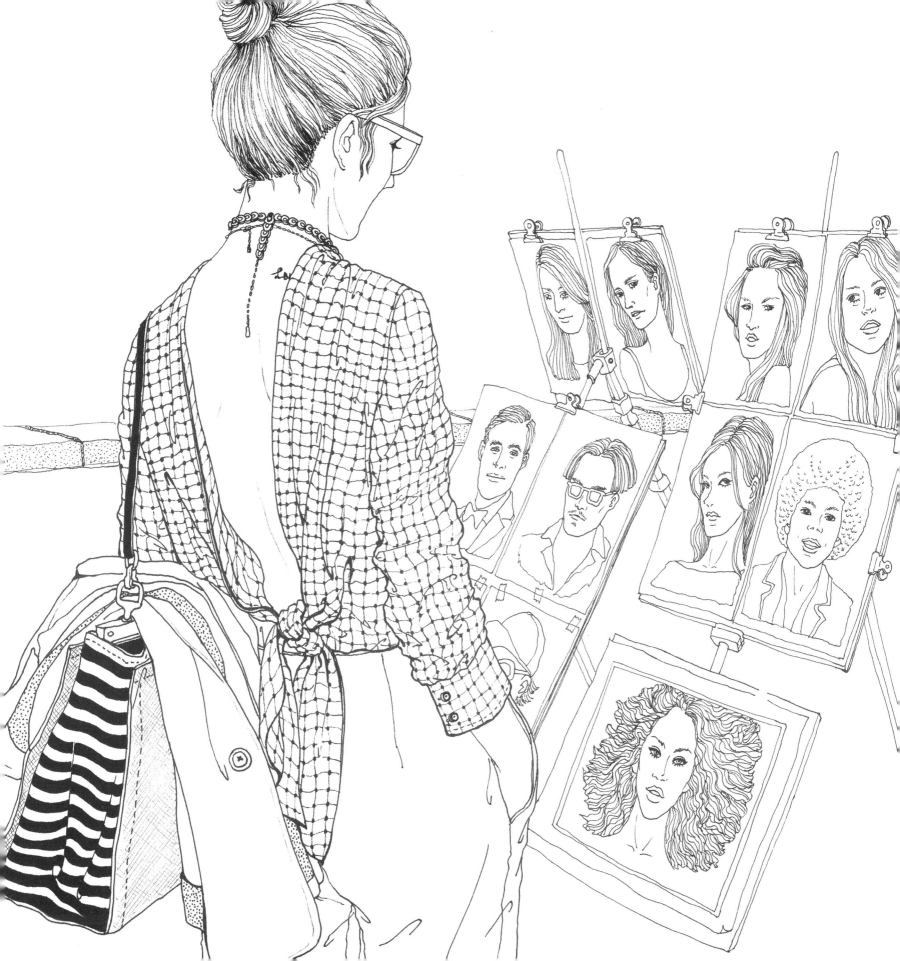

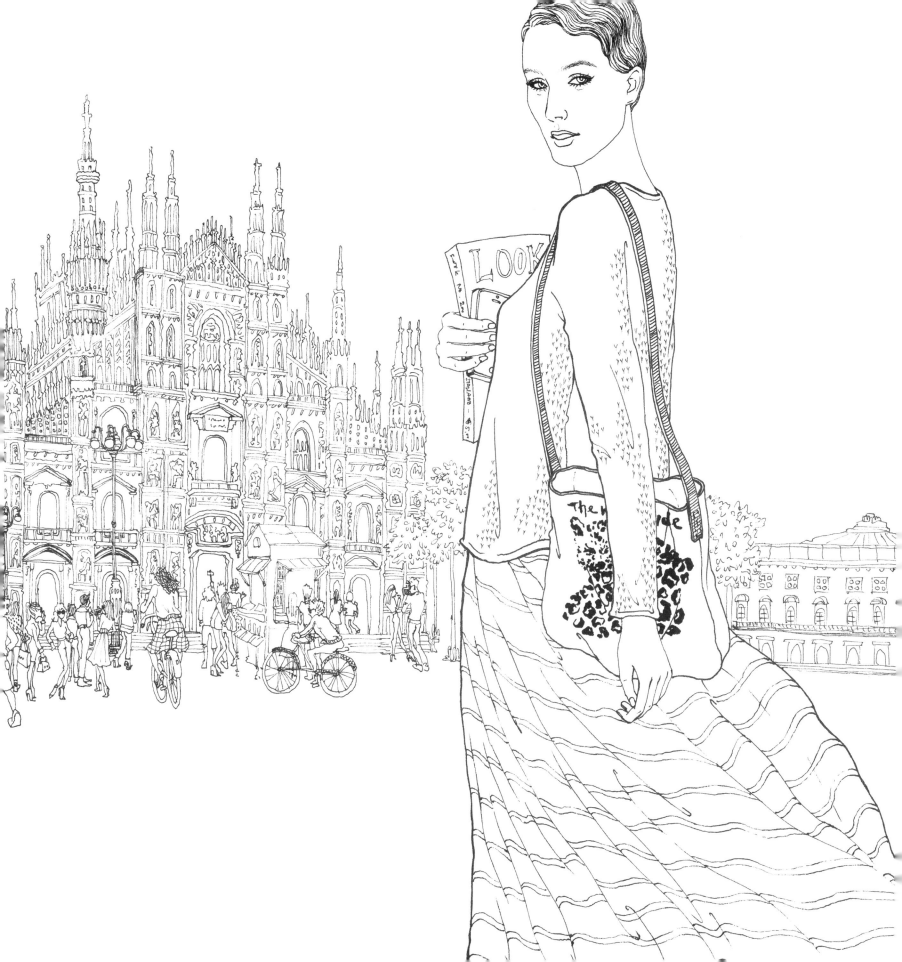

STOCKHOLM

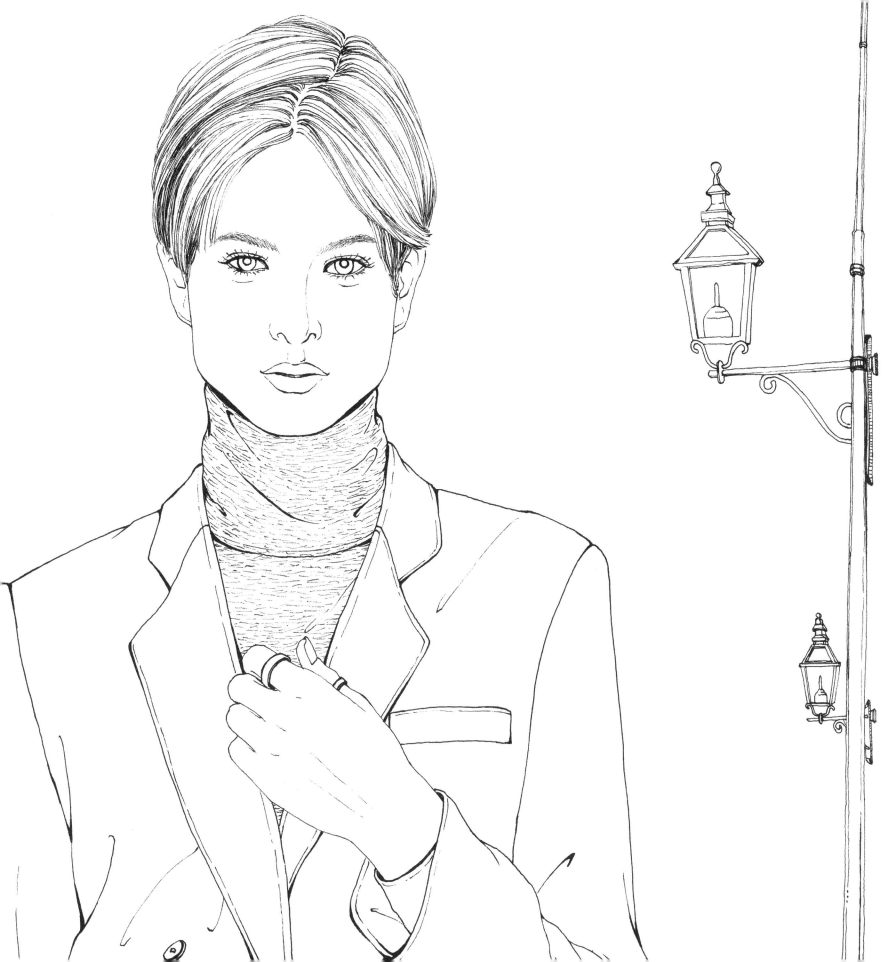

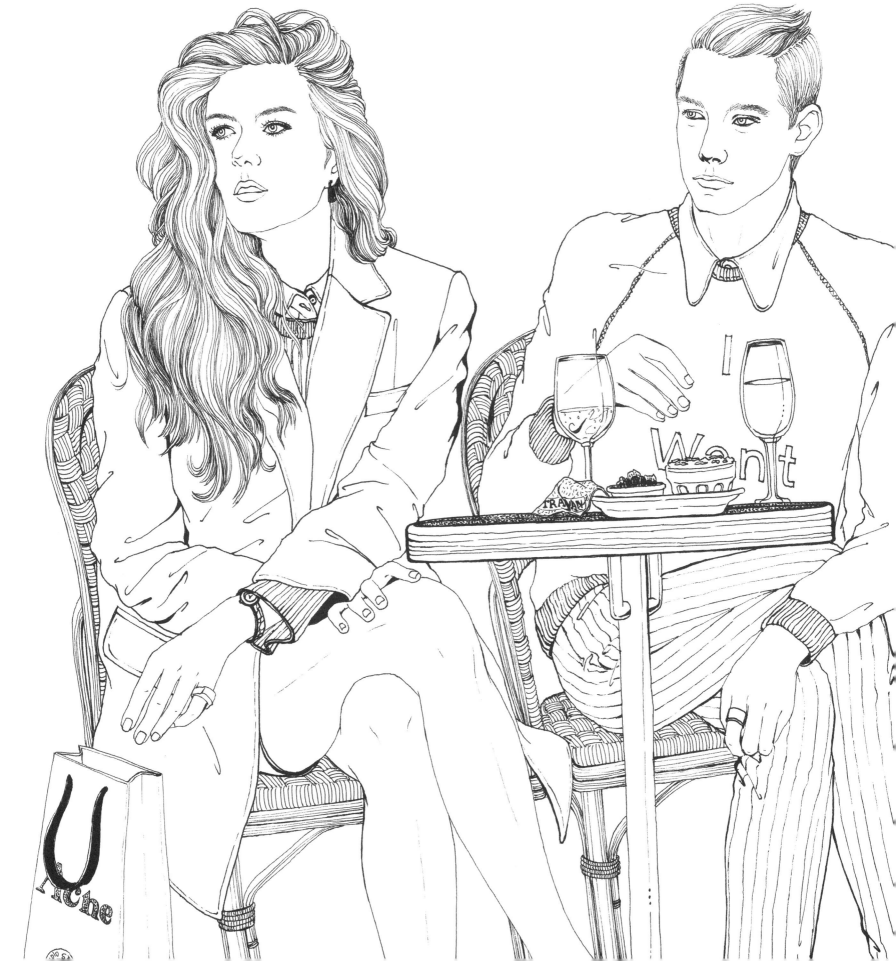

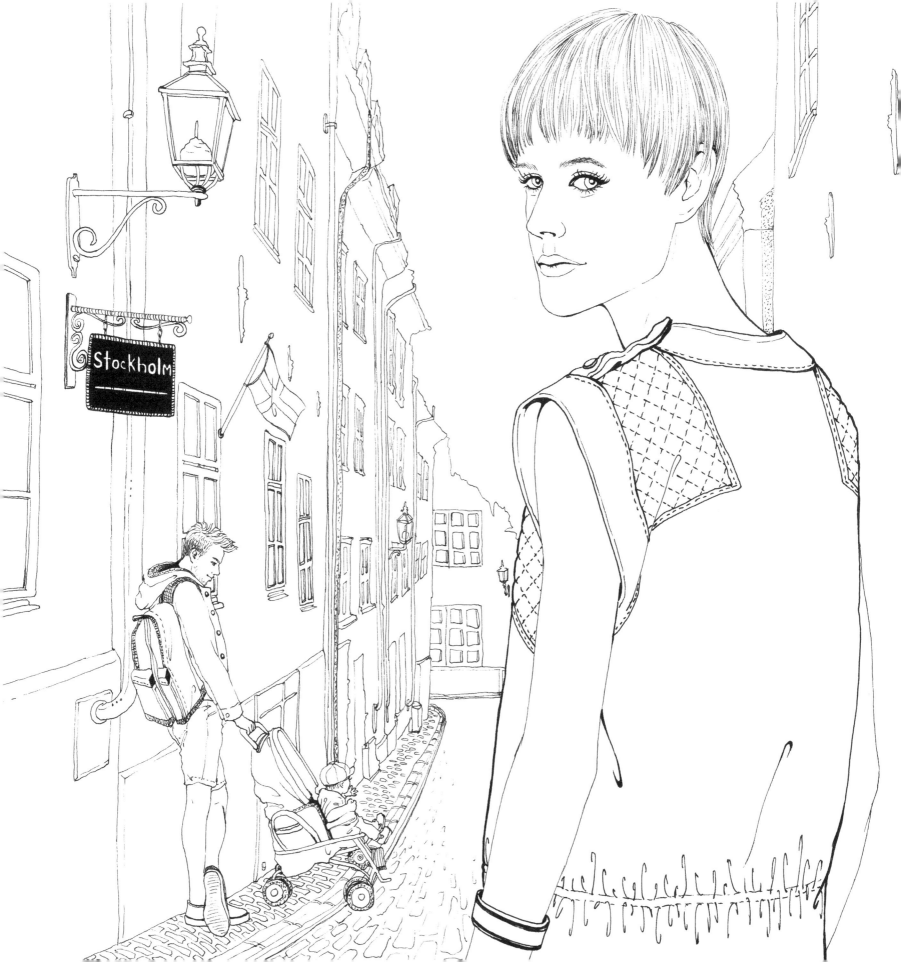

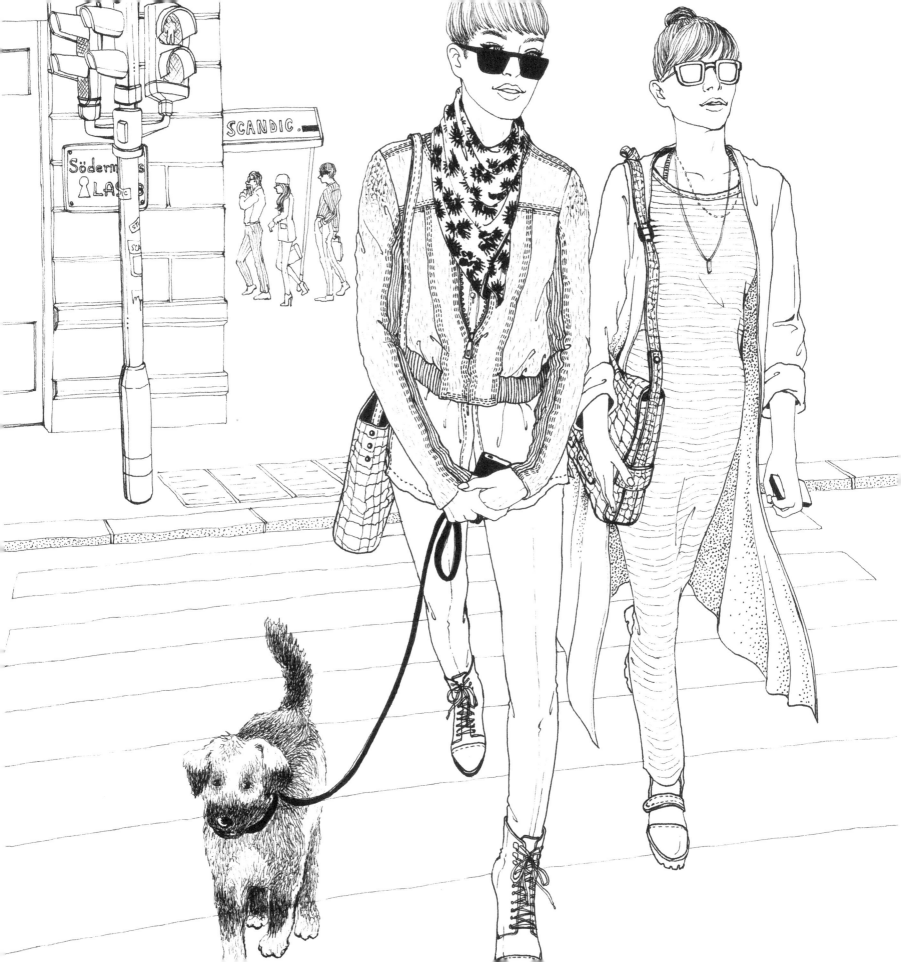

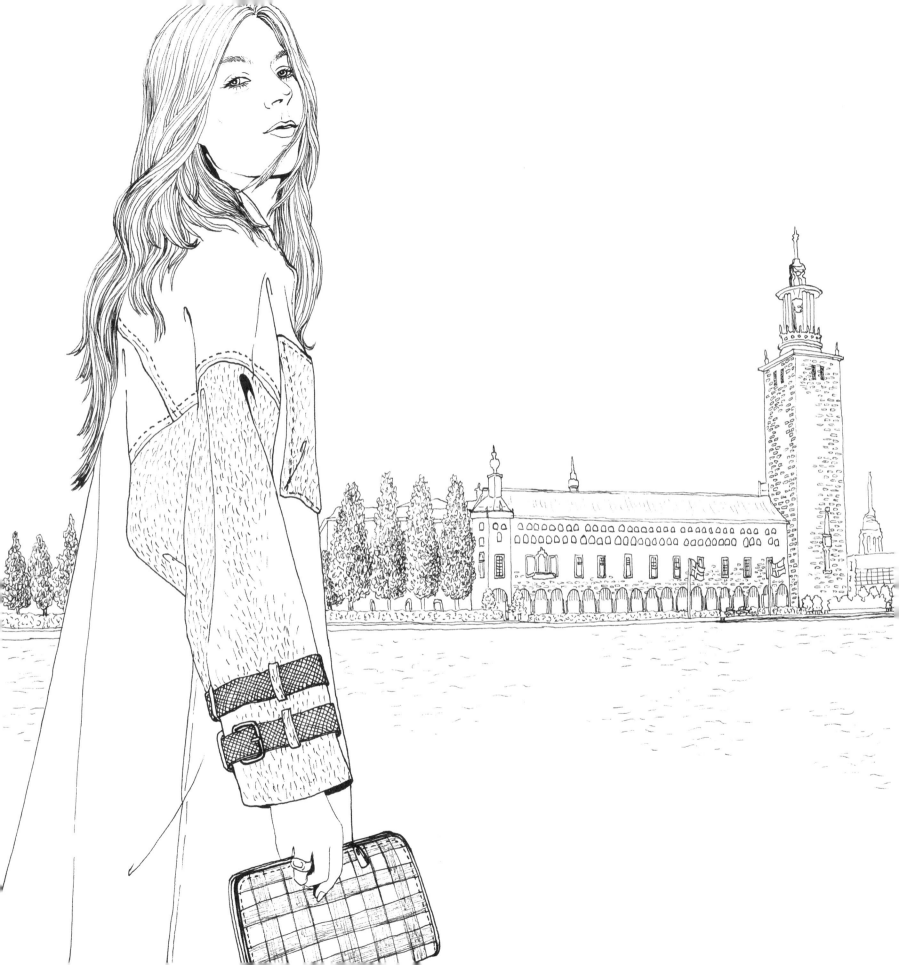

NEW YORK

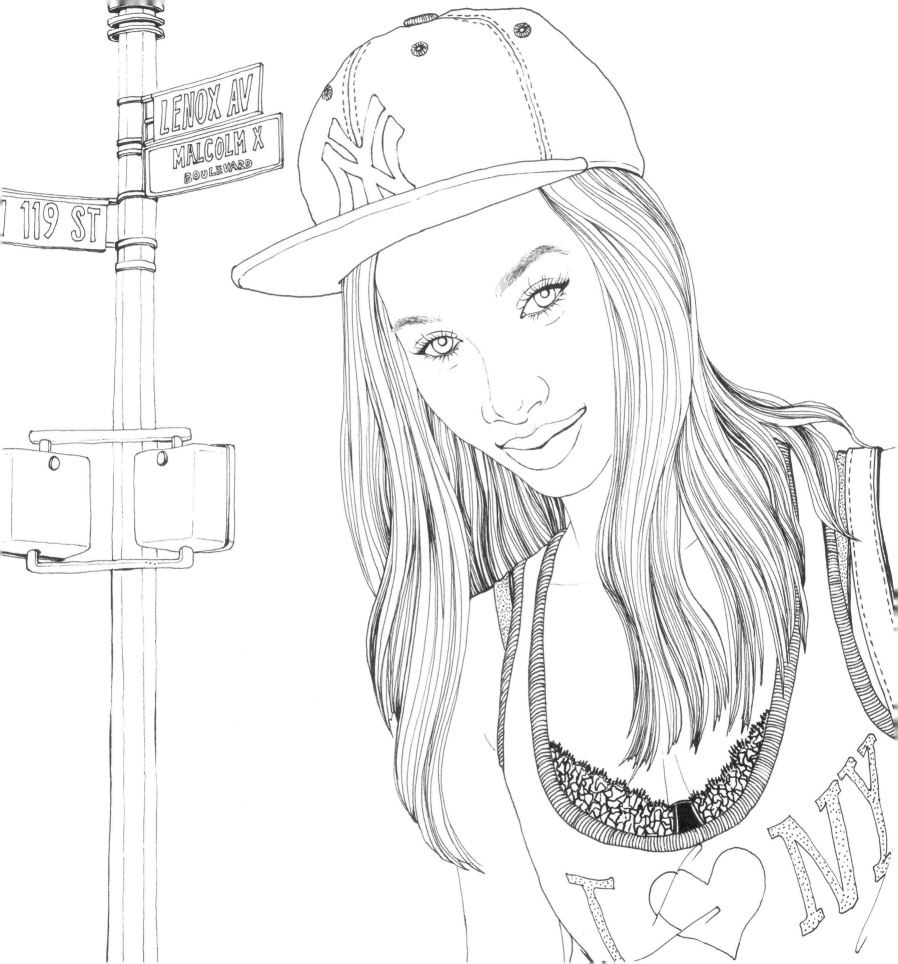

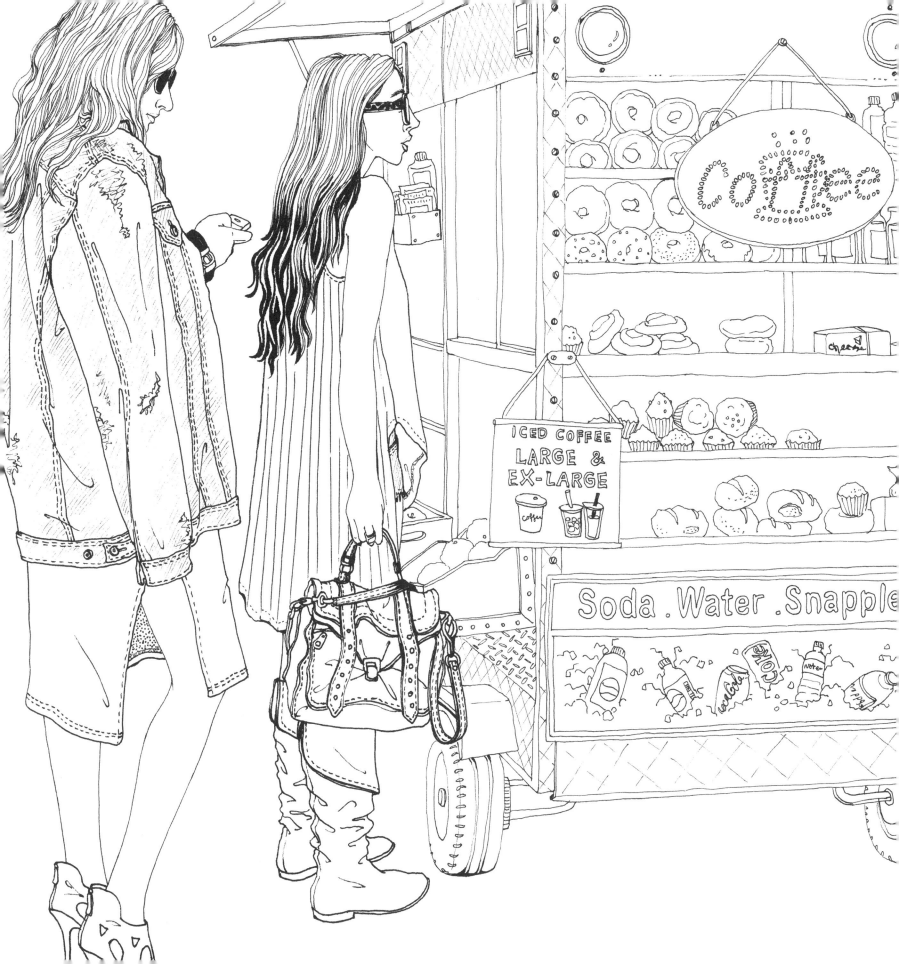

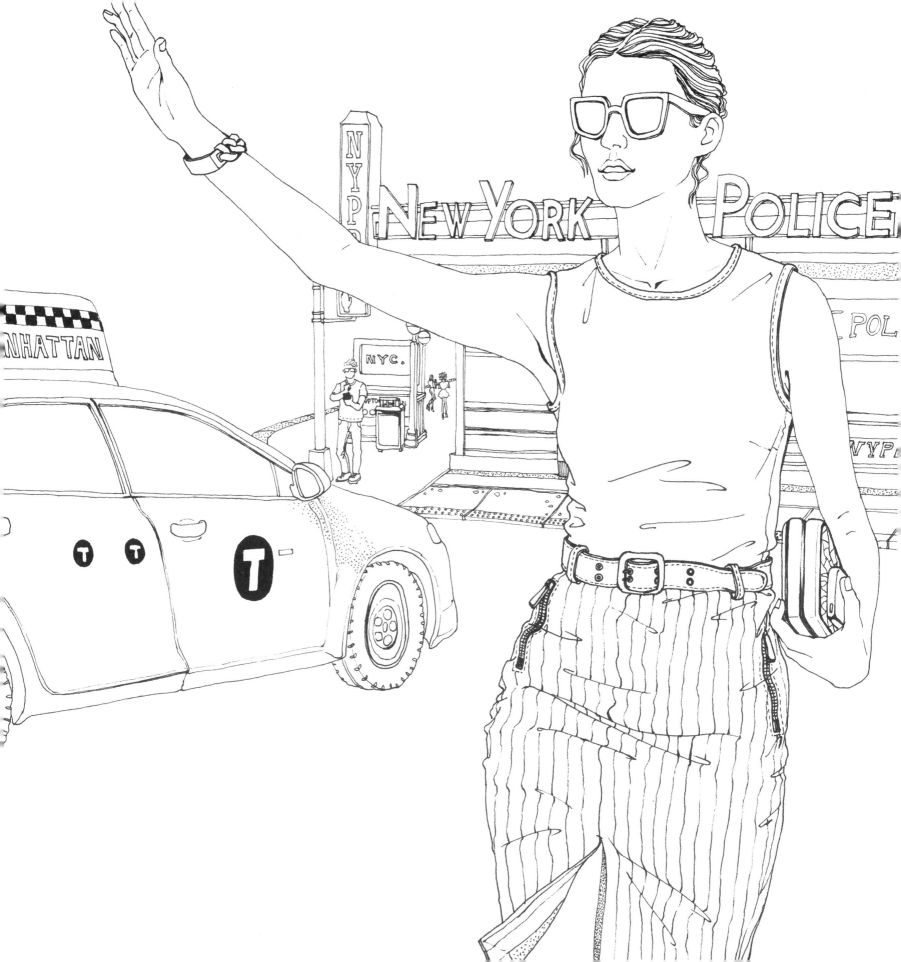

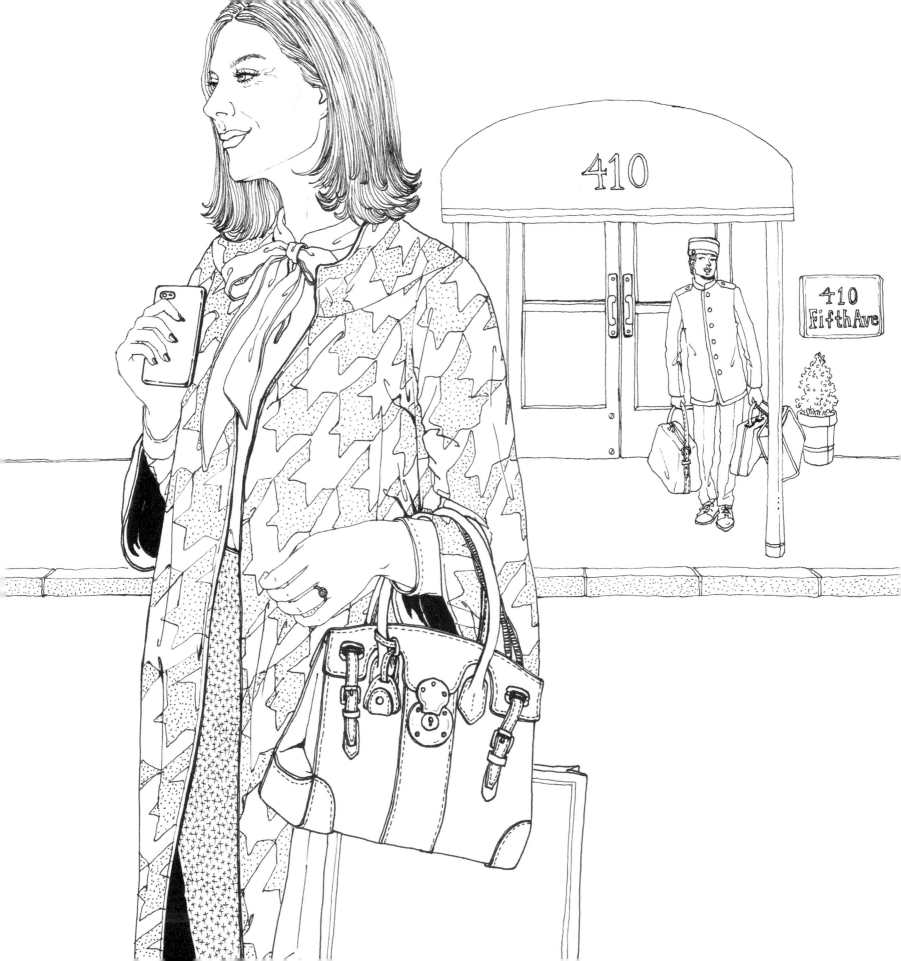

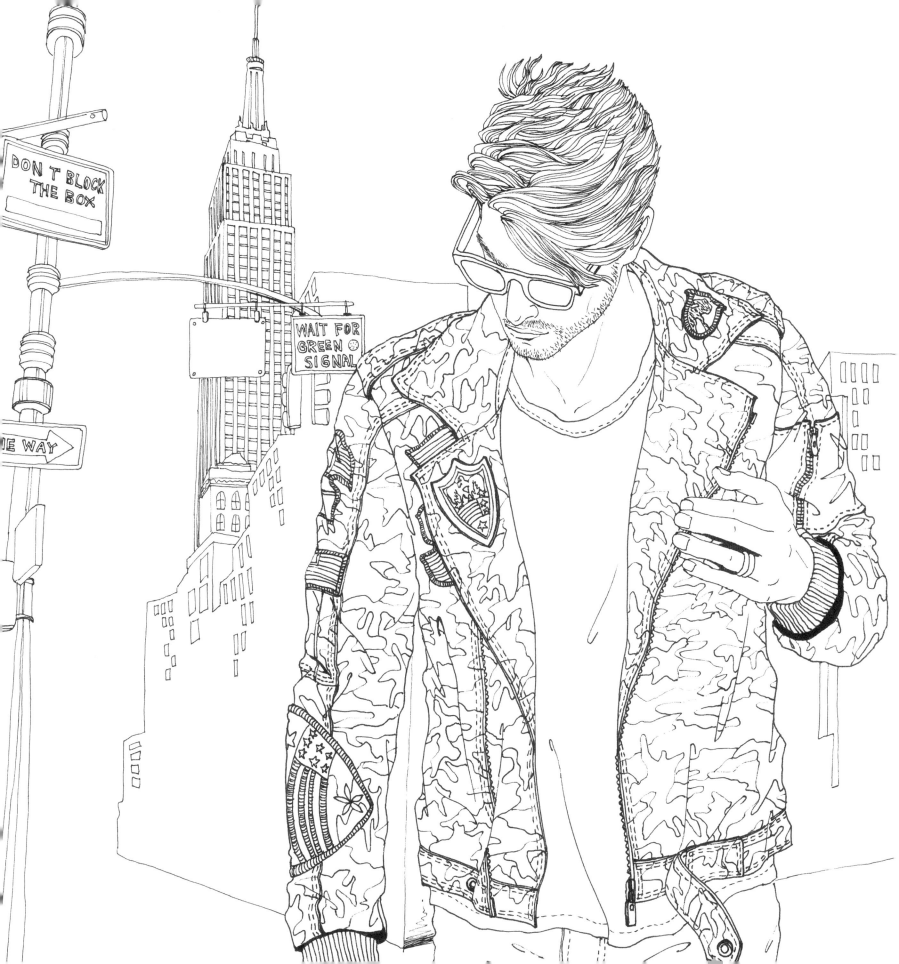

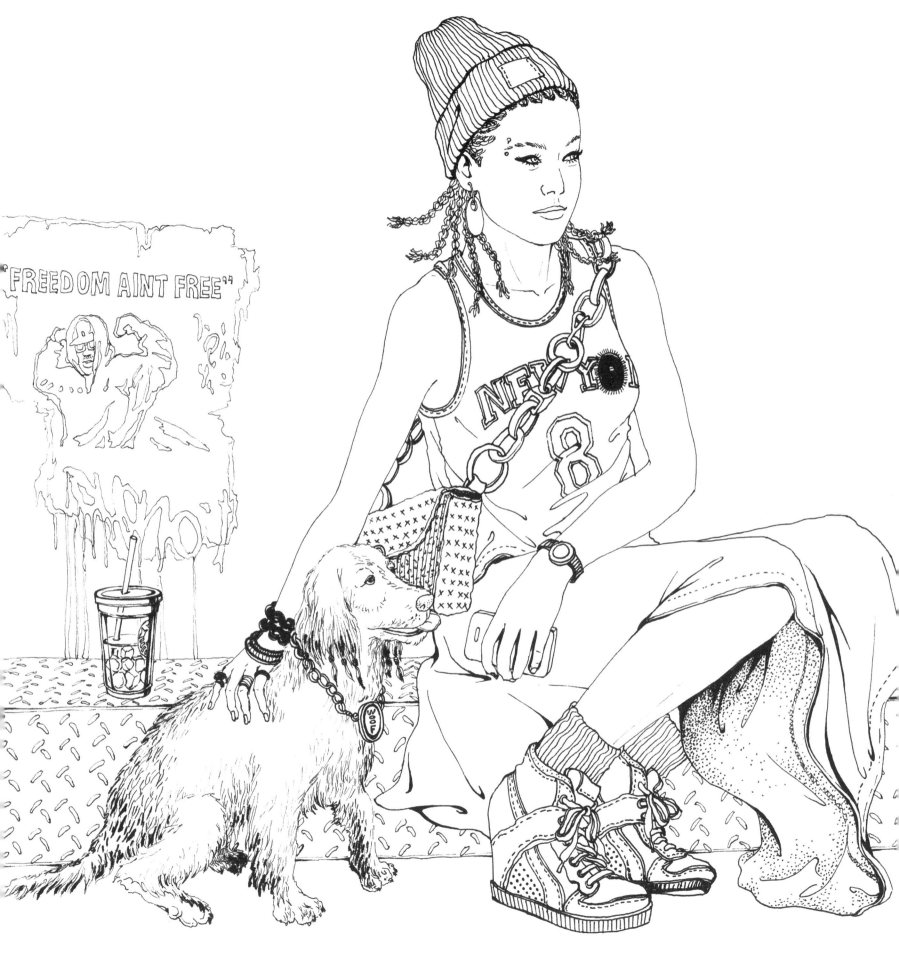

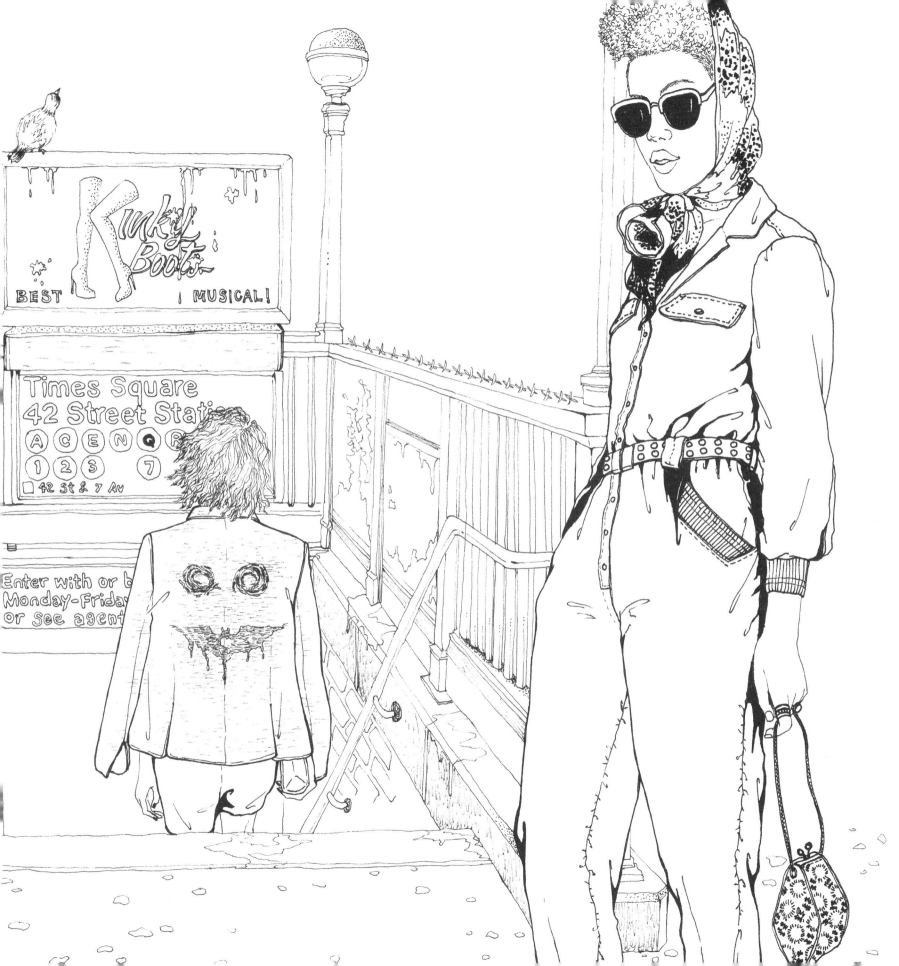

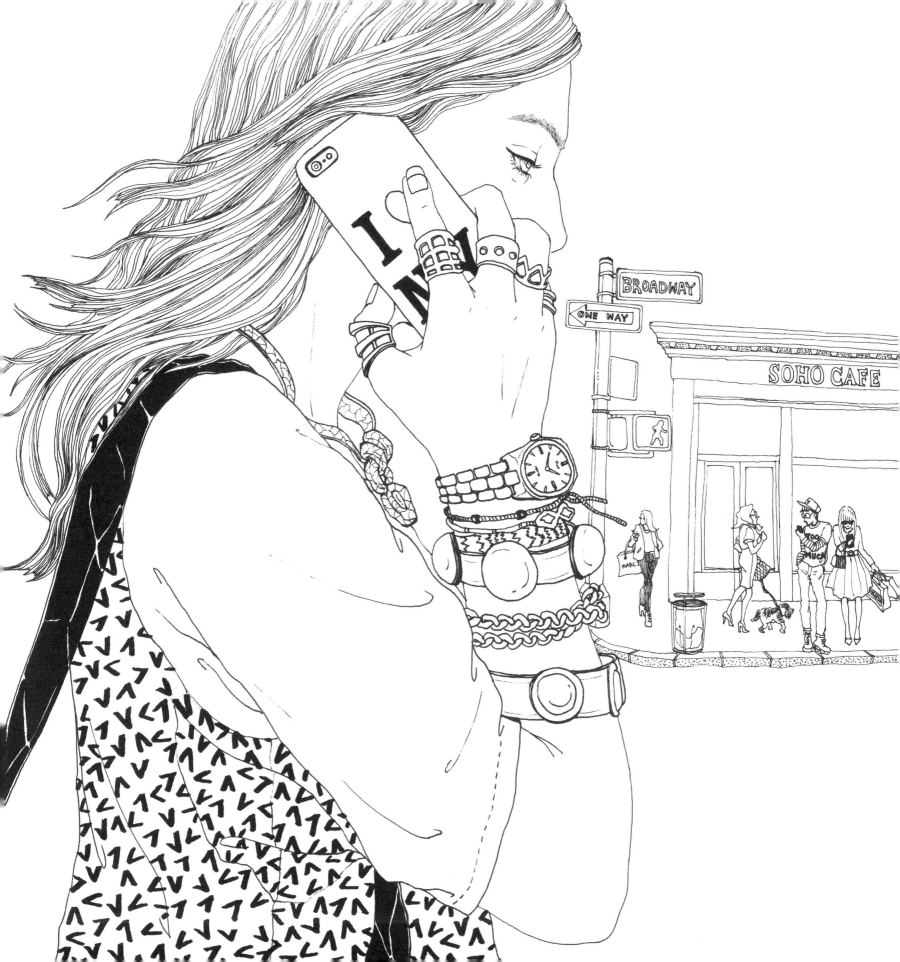

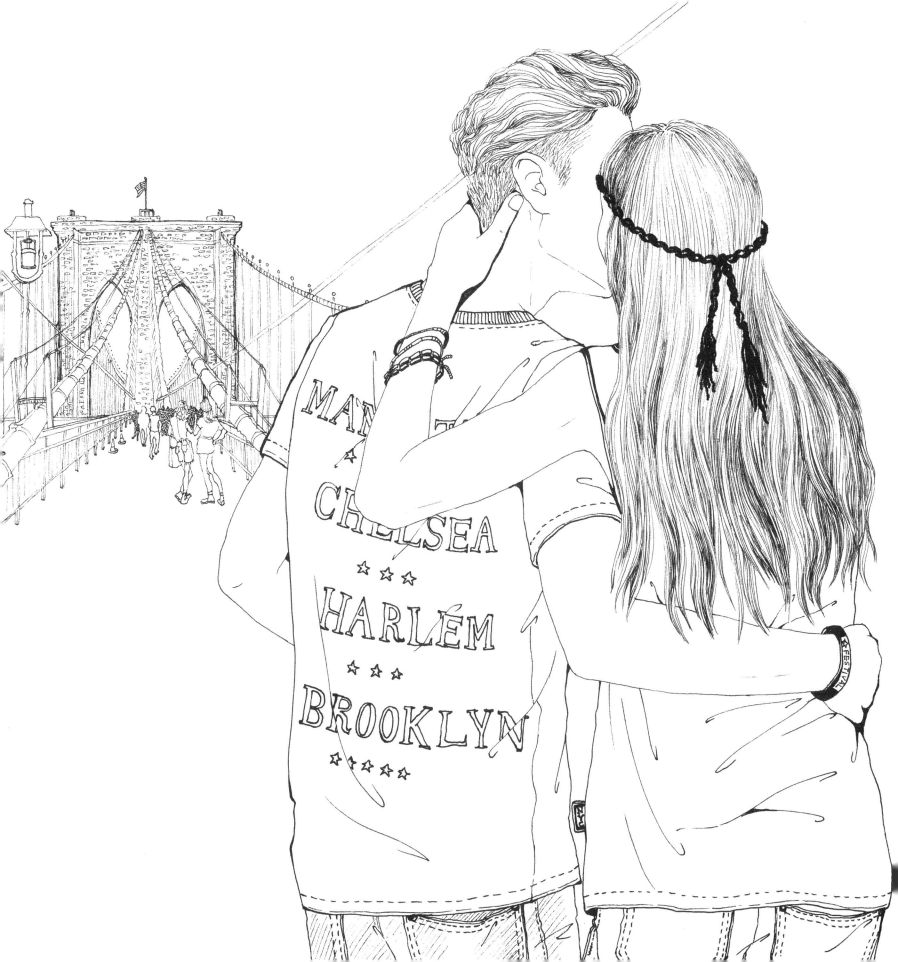

SHANGHAI

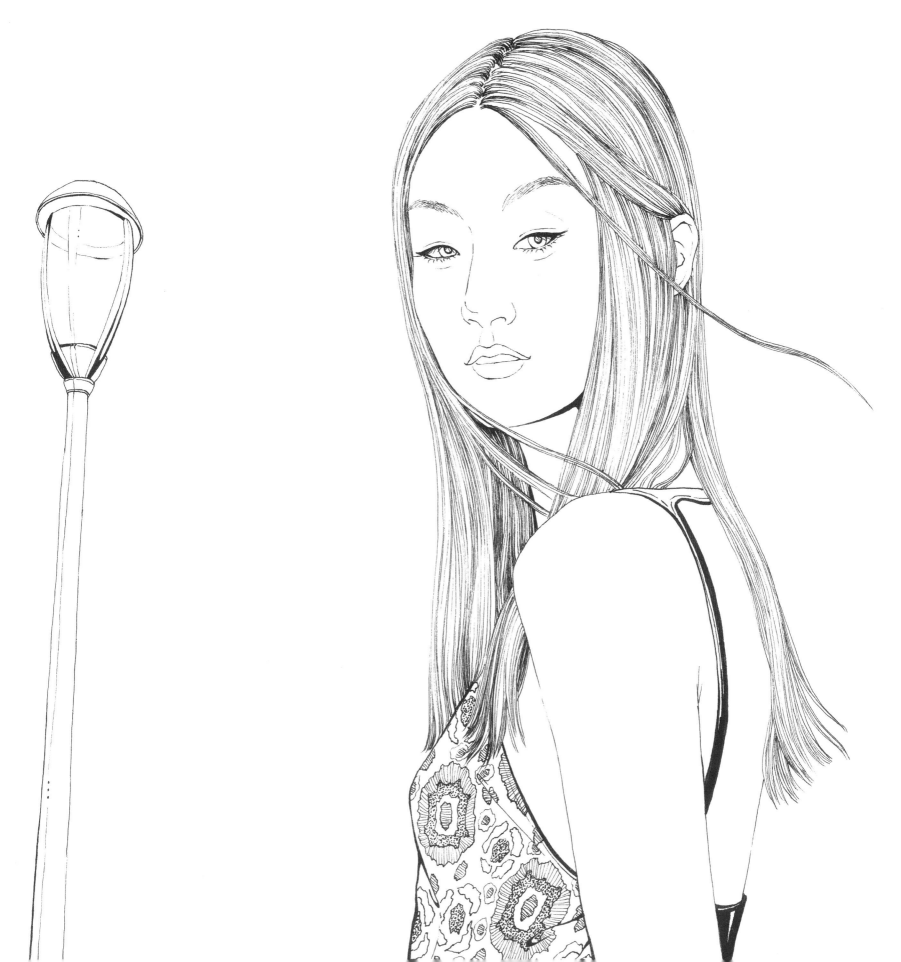

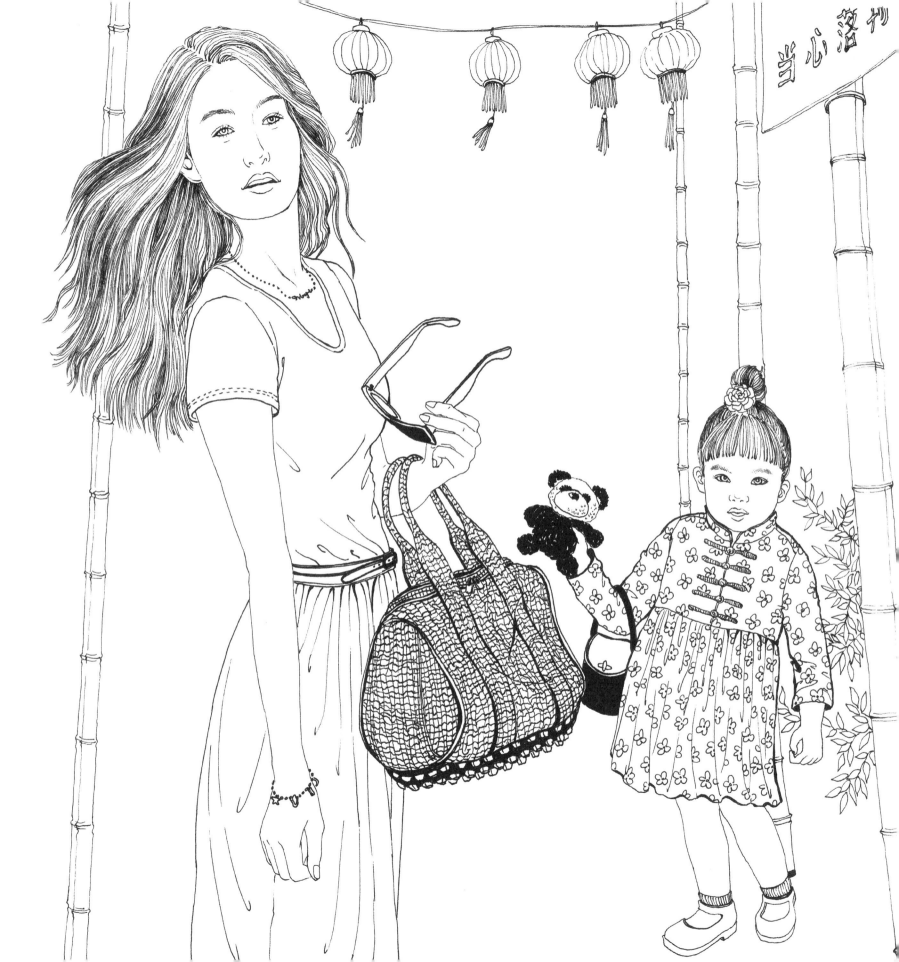

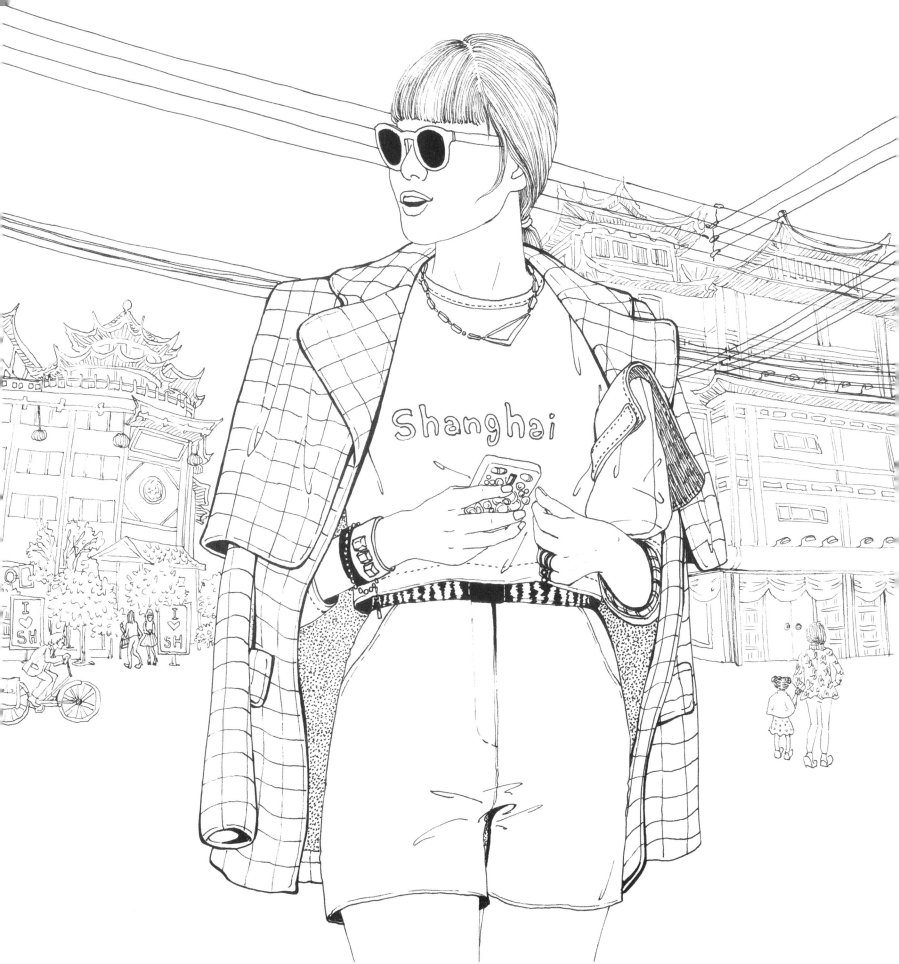

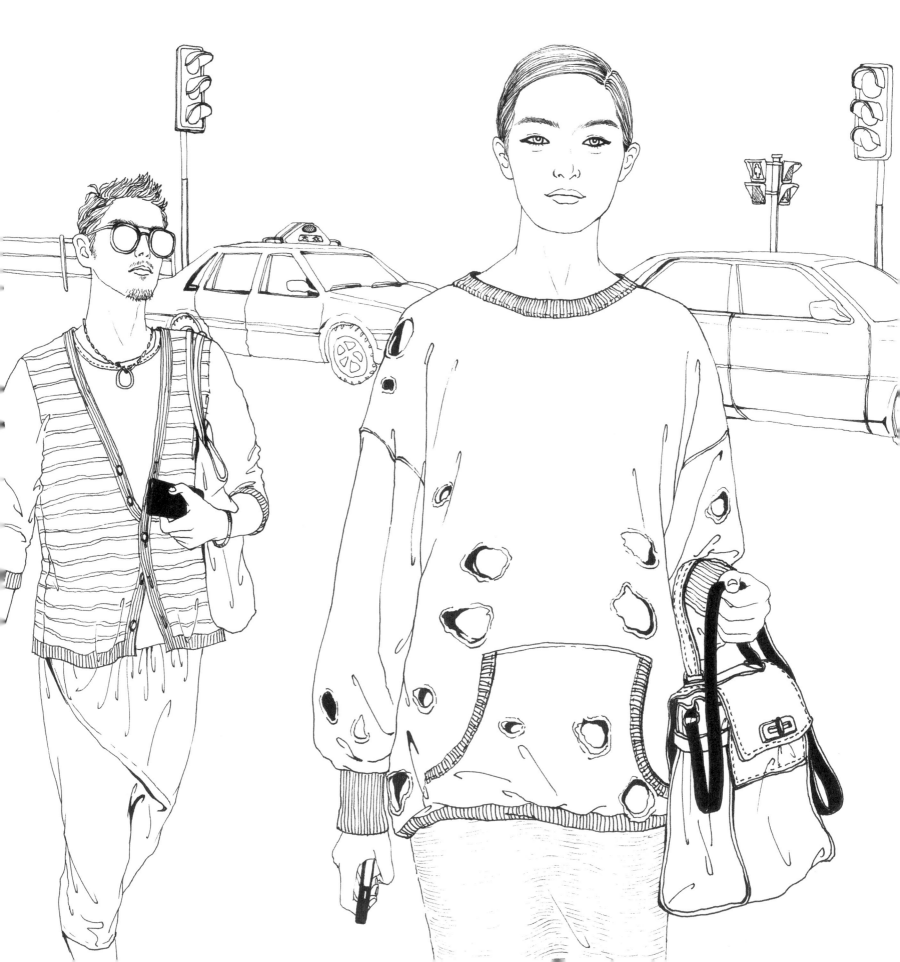

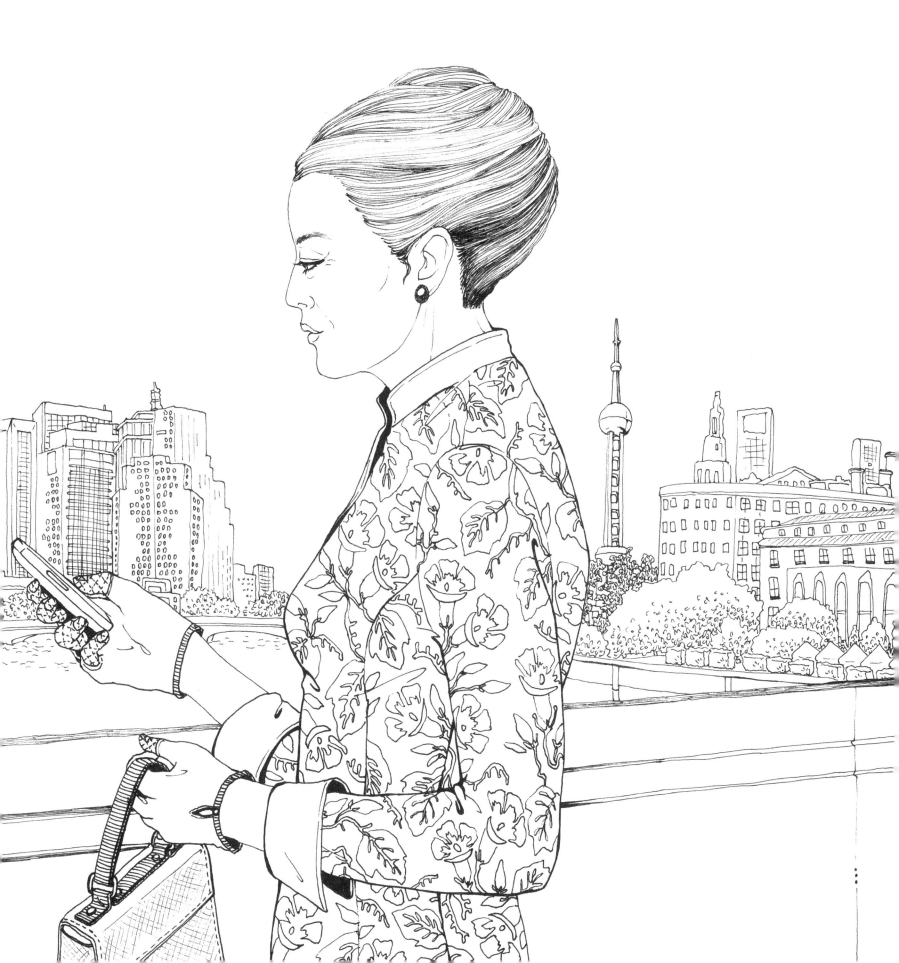

TOKYO

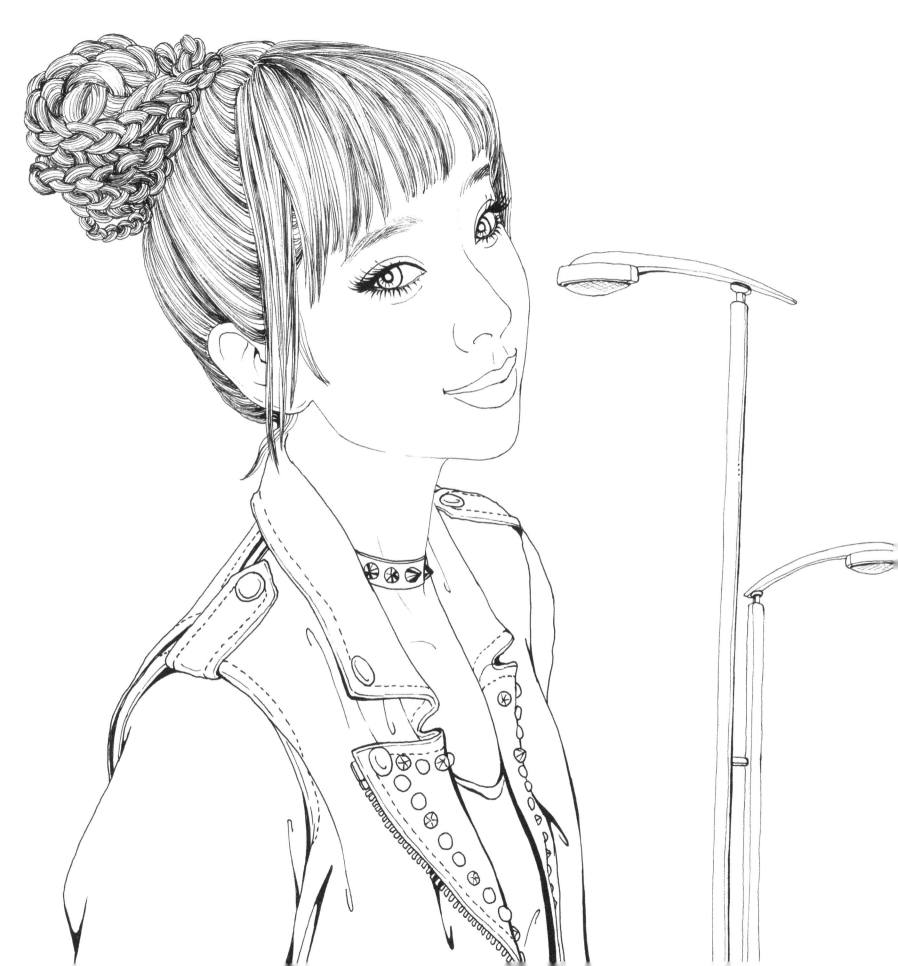

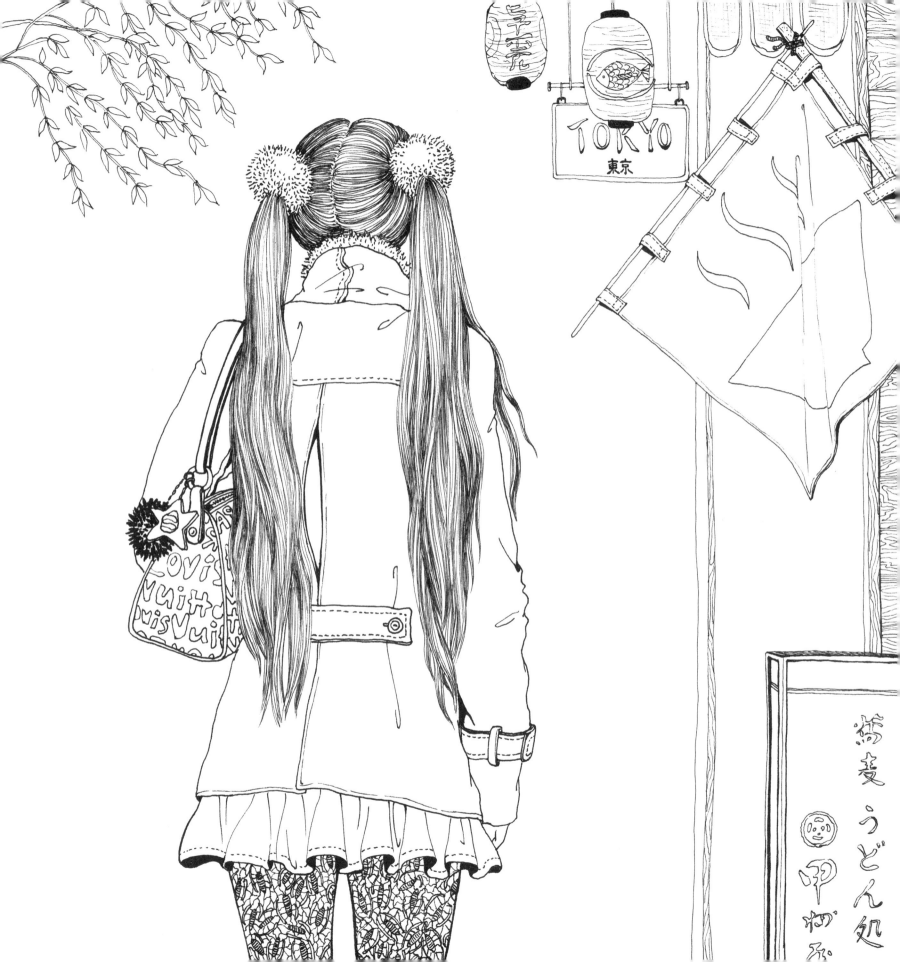

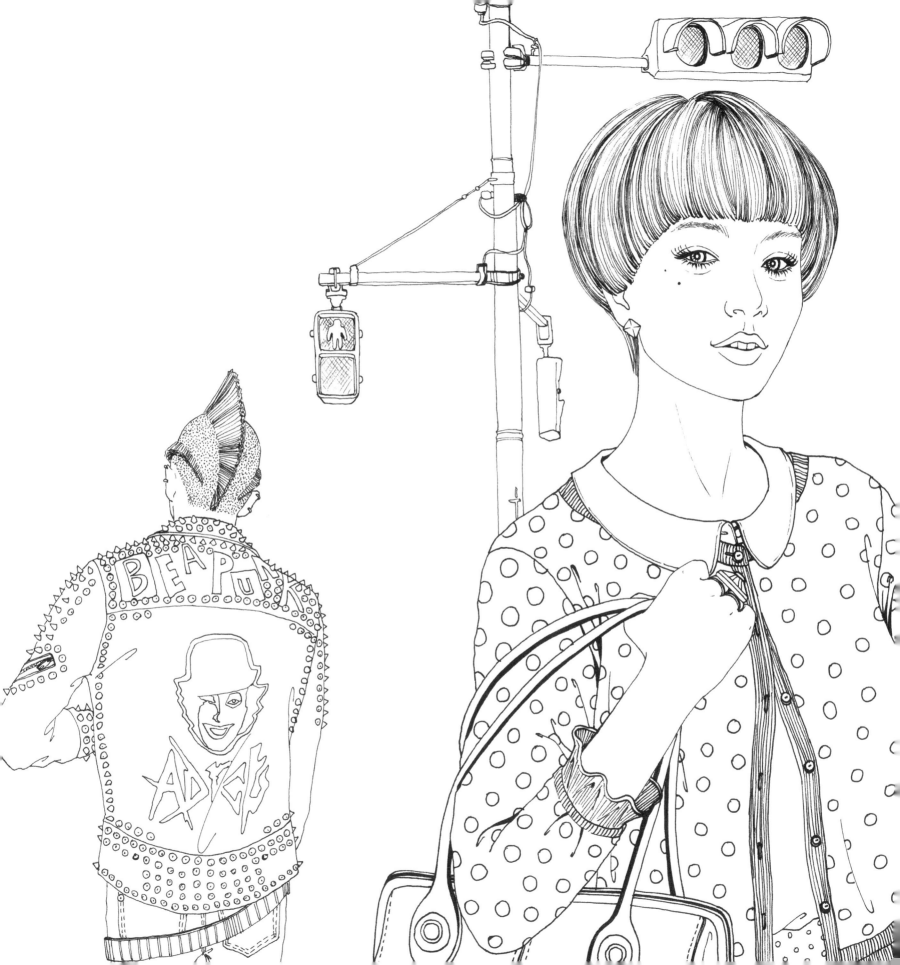

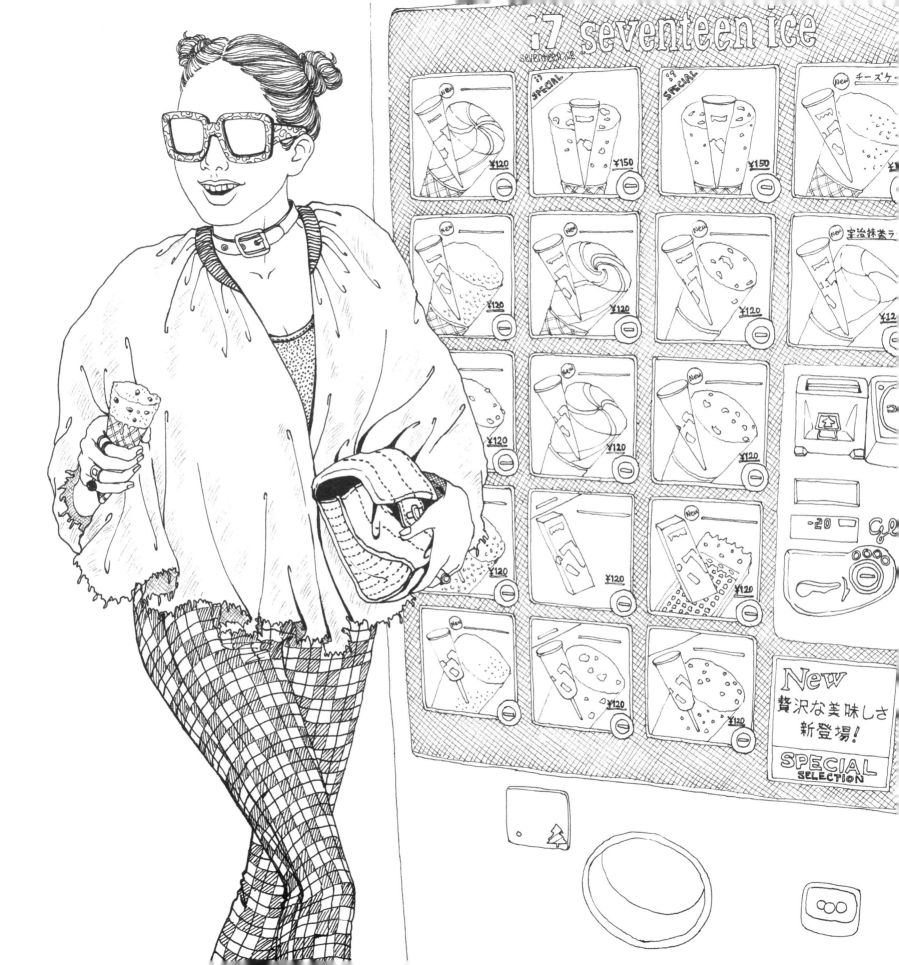

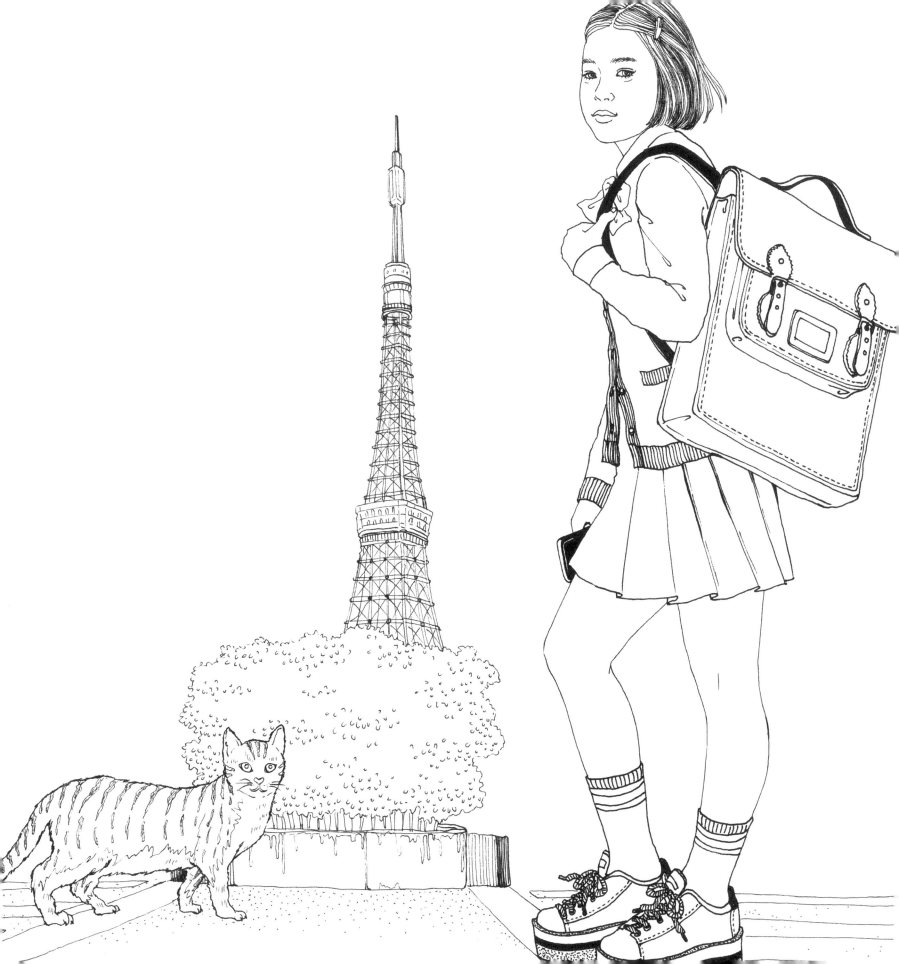

SEOUL

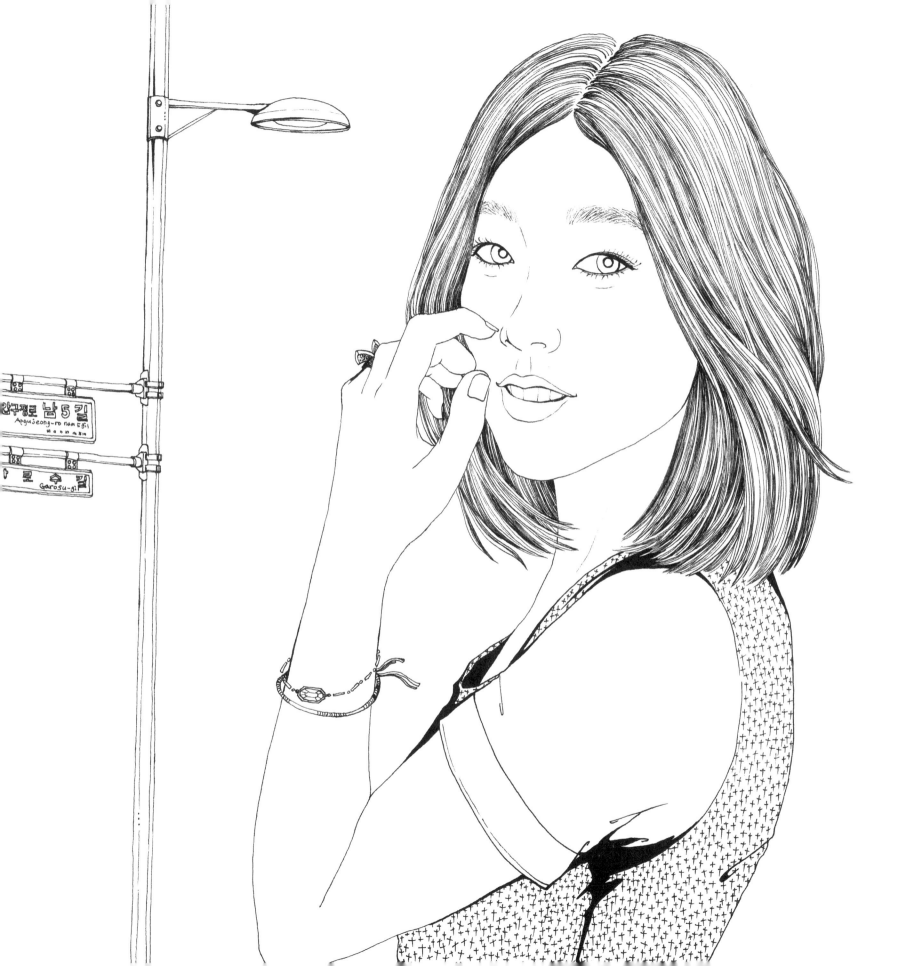

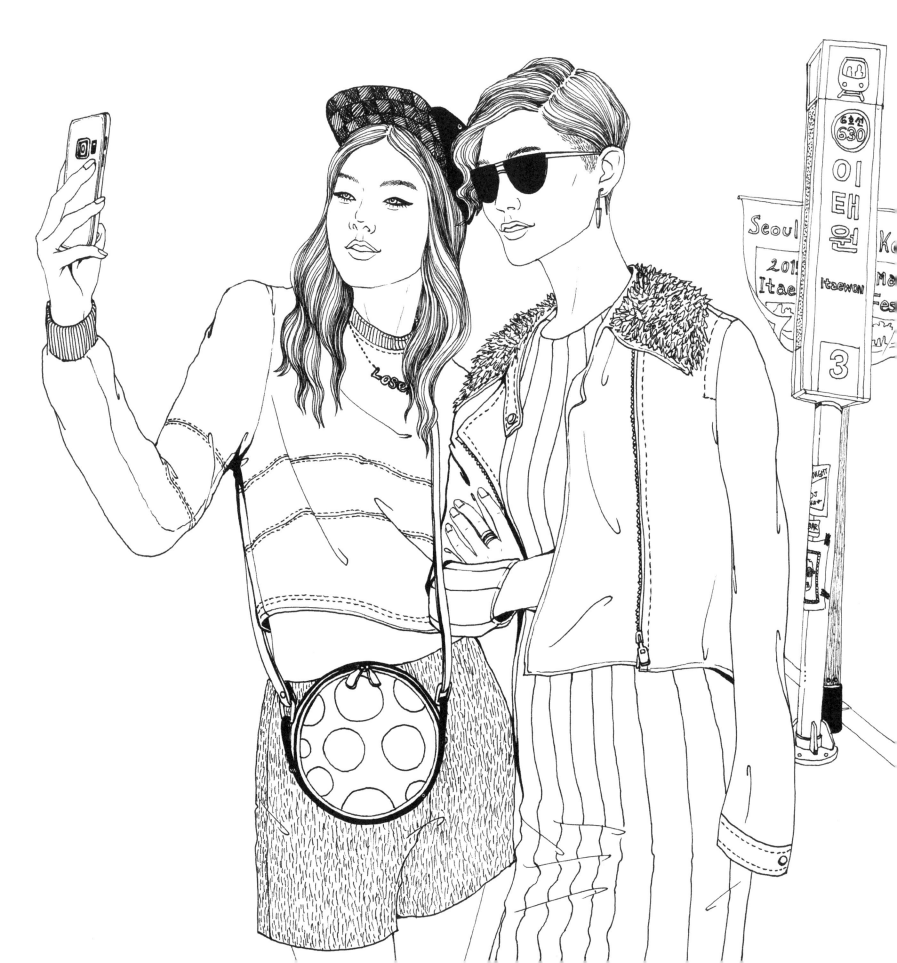

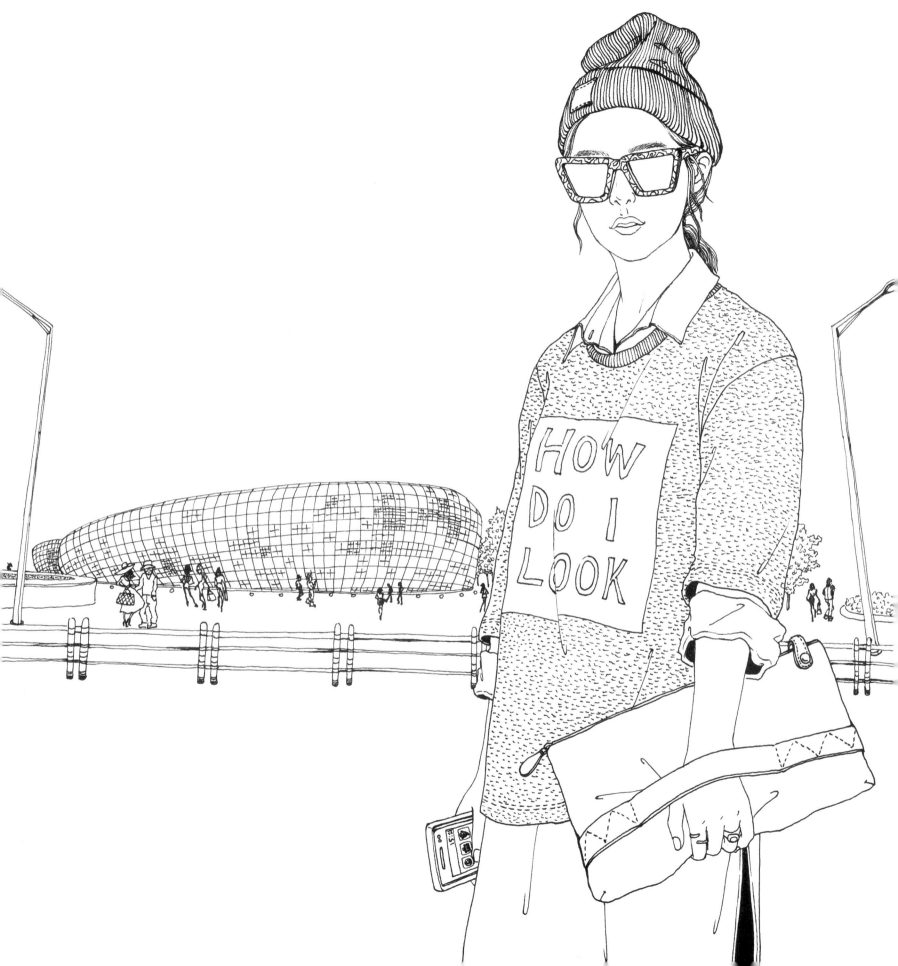

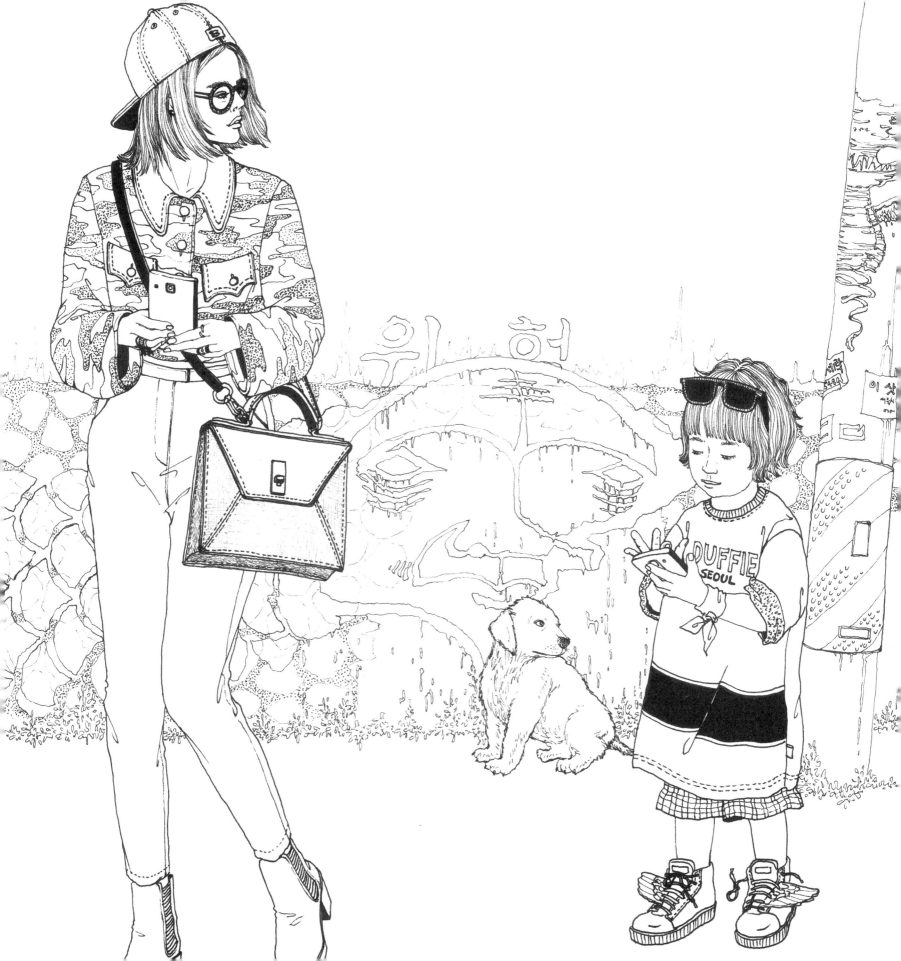

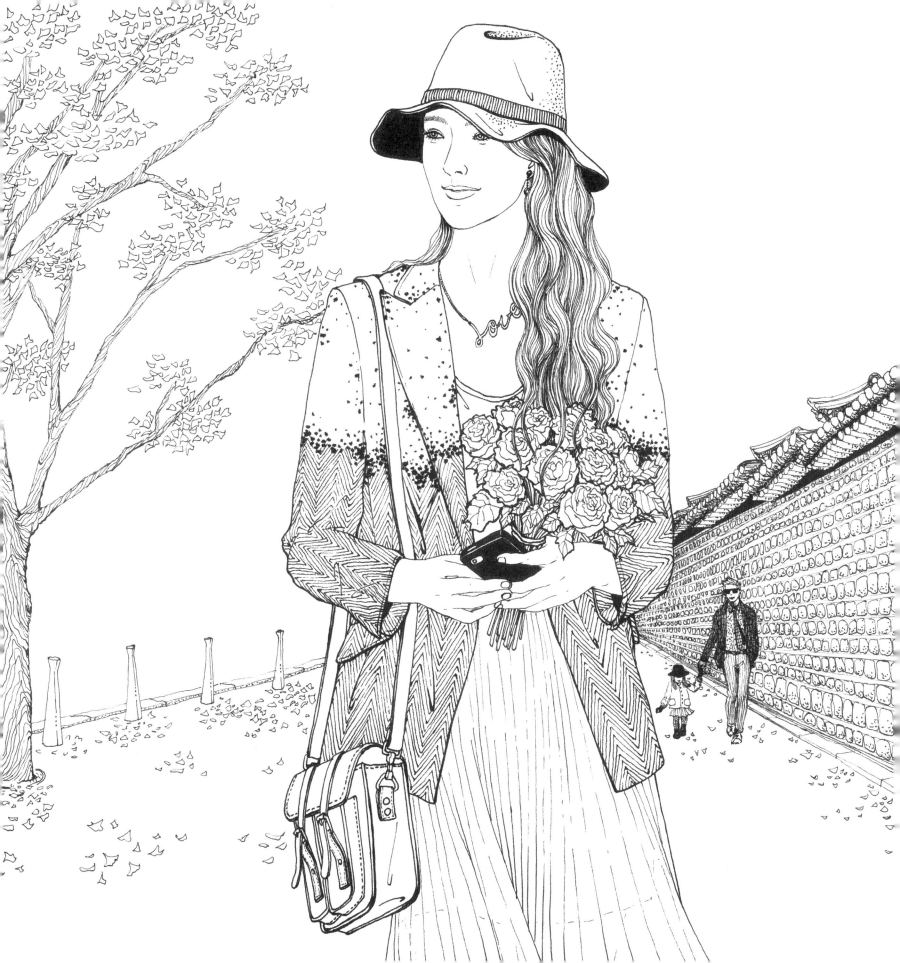

ENJOY THE STREET LOOK

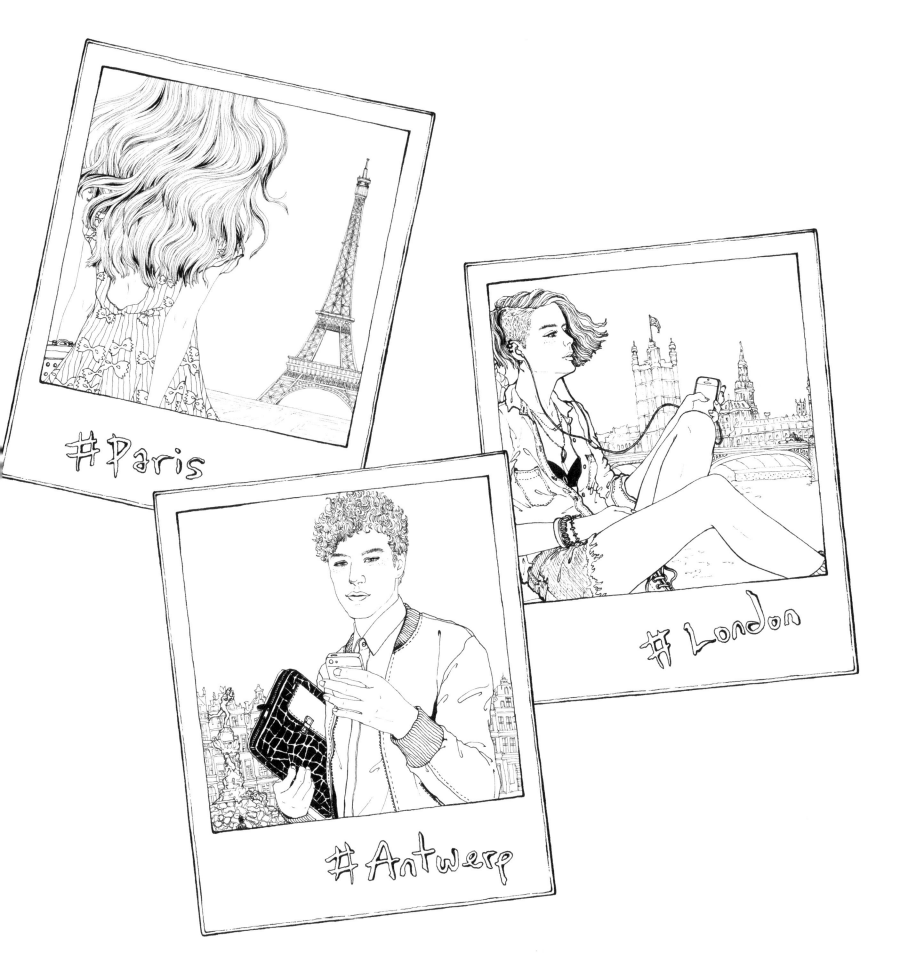

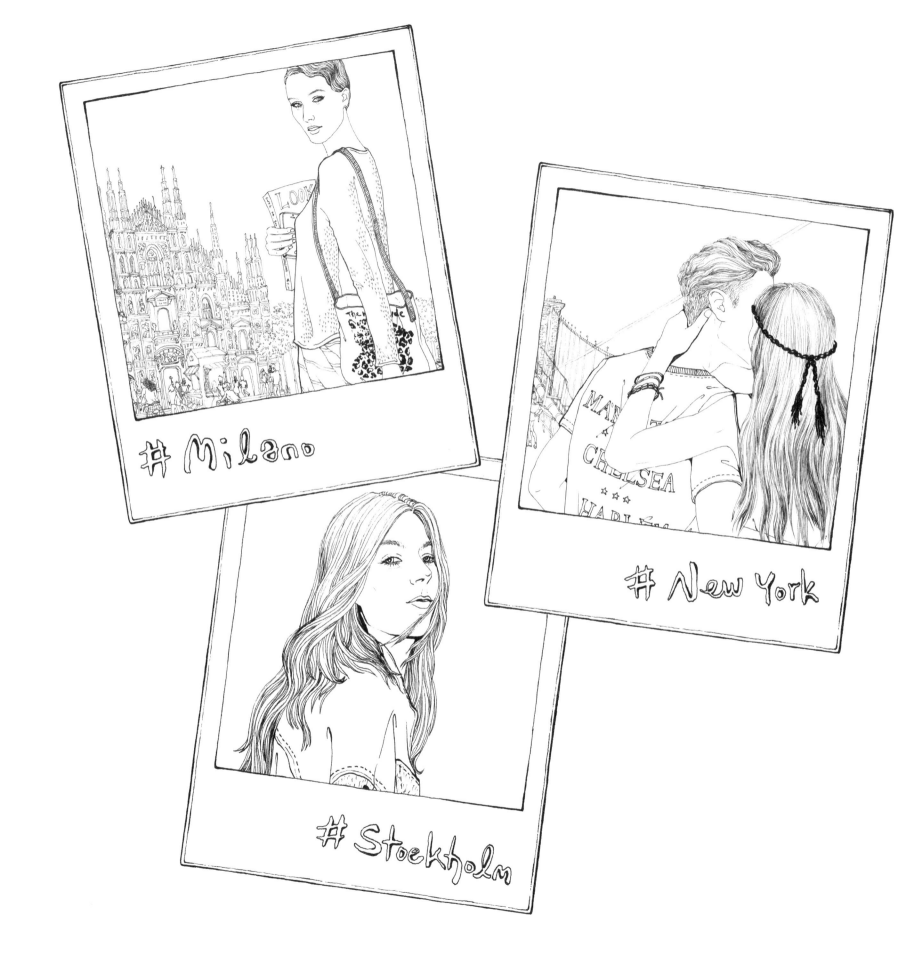

Milano

New York

Stockholm

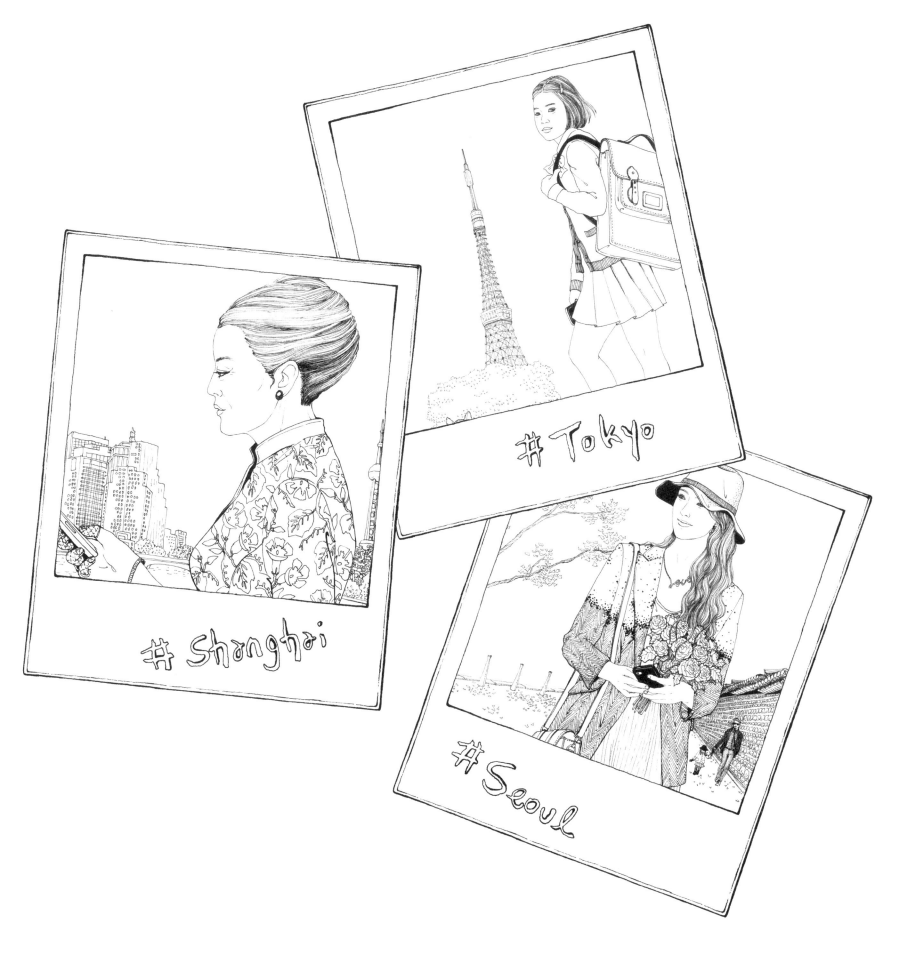

Shanghai

Tokyo

Seoul